五百罗汉图

中国历代名画作品欣赏

明·吴彬绘

浙江摄影出版社

责任编辑 王　莉

责任校对 高余朵

责任印制 朱圣学

图书在版编目（ＣＩＰ）数据

五百罗汉图／（明）吴彬绘． -- 杭州：浙江摄影出
版社，2015.1
（中国历代名画作品欣赏）
ISBN 978-7-5514-0843-1

Ⅰ．①五… Ⅱ．①吴… Ⅲ．①中国画－人物画－作品
集－中国－明代Ⅳ．① J222.48

中国版本图书馆 CIP 数据核字（2014）第 300738 号

五百罗汉图

（明）吴彬绘

全国百佳图书出版单位

浙江摄影出版社出版发行

地址：杭州市体育场路 347 号

邮编：310006

电话：0571-85151087

网址：www.photo.zjcb.com

制版：北京文贤阁图书有限公司

印刷：山东海蓝印刷有限公司

开本：787×1092　1/8

印张：14

2015 年 1 月第 1 版　2015 年 1 月第 1 次印刷

ISBN 978-7-5514-0843-1

定价：88.00 元

五 | 百 | 罗 | 汉 | 图

序

　　吴彬，生卒年不详，字文中，又字文仲，明代著名画家。吴彬自称枝庵发僧、枝隐庵主，曾被荐授中书舍人，官至工部主事。

　　东汉时期，随着佛教的传入，佛教绘画应运而生，至唐永徽四年《大阿罗汉难提密多罗所说法住记》后，人们对罗汉的崇拜信仰变得火热，并开始绘画或雕刻罗汉像。"画家罗汉谁第一，前有立本后贯休。"唐代王维、五代贯休、宋代张玄以及明代张仙童、吴伟等都曾创作了大量的罗汉像，可惜流传存世的作品寥寥无几。

　　本书的《五百罗汉图》是由明代吴彬所绘，堪称罗汉图乃至历代人物画中的上品之作，充分显示了吴彬极具创造力的艺术才华。吴彬所绘罗汉不仅具有非常高的观赏价值，还对弘扬佛法产生了非常大的推动作用。

　　吴彬的《五百罗汉图》除了让人们玩味之外，还将人们的视线导入那朴实无华、超凡脱俗的永恒世界里。人物造型丰富夸张，给人神秘而又平淡的感觉。笔法效仿吴道子的线条，轻盈流畅而疏密有致，全卷格调完整和谐，是一幅兼具艺术鉴赏及宗教氛围的传世精品，也是吴彬罗汉图中的典范之作。

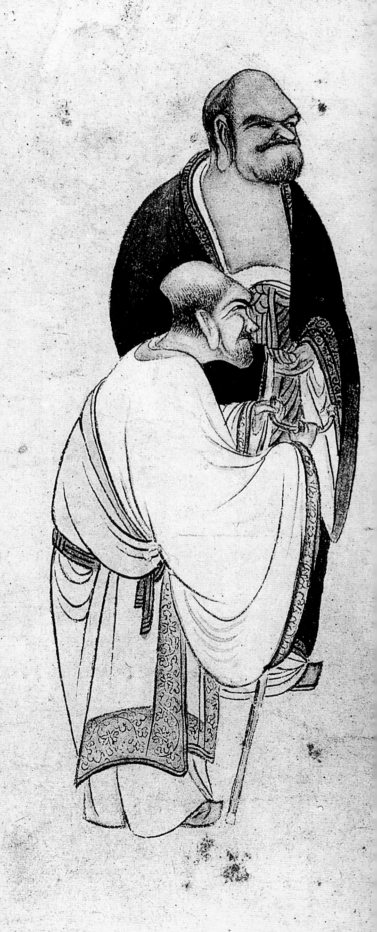

目录 /Contents

五百罗汉图（全图）

五百罗汉图（局部图）

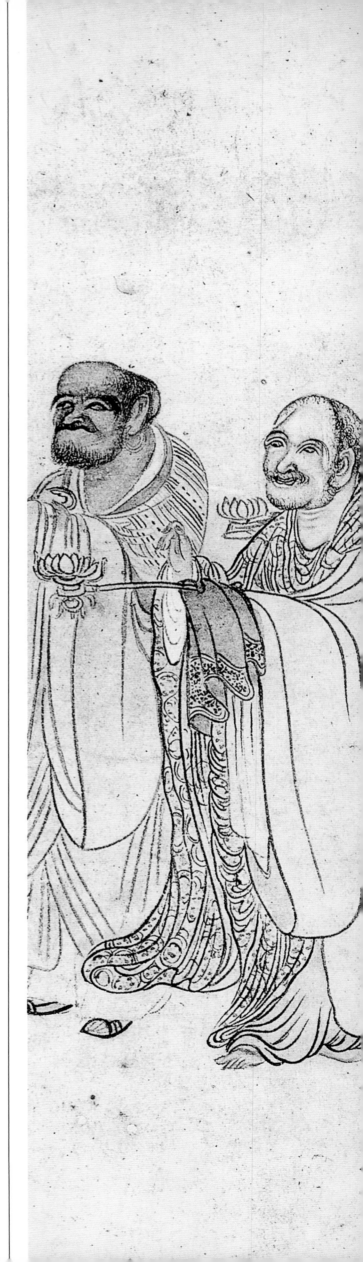

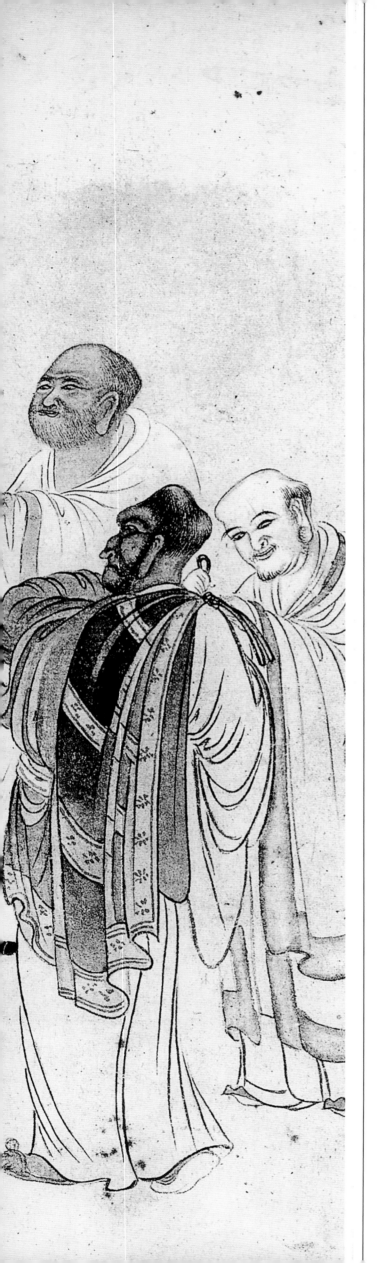

目录

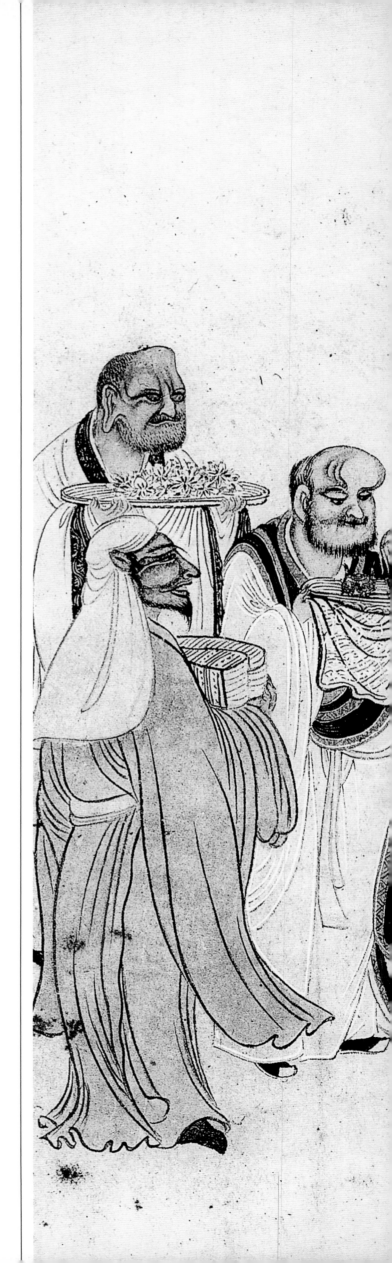

五百罗汉图

（全图）

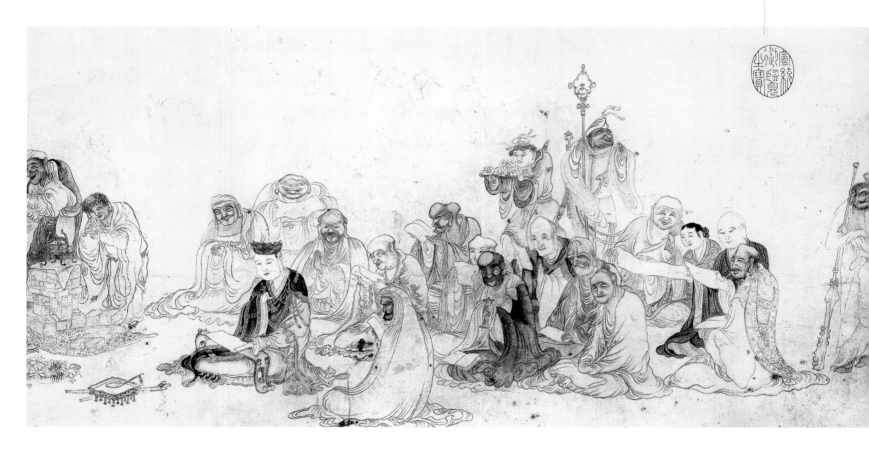

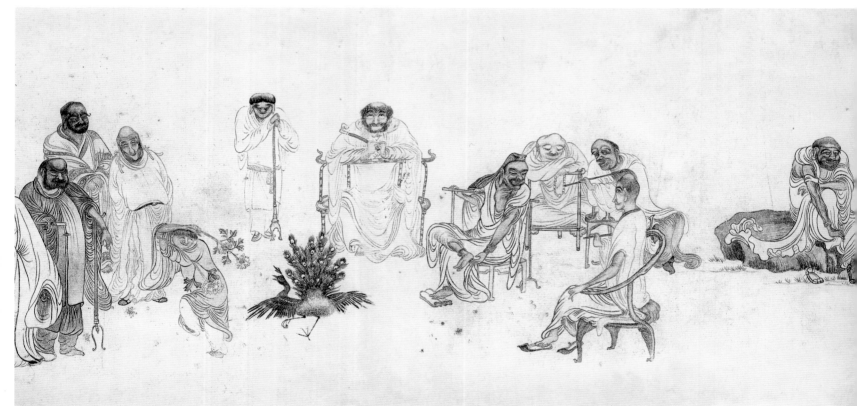

⊙ 五百罗汉图

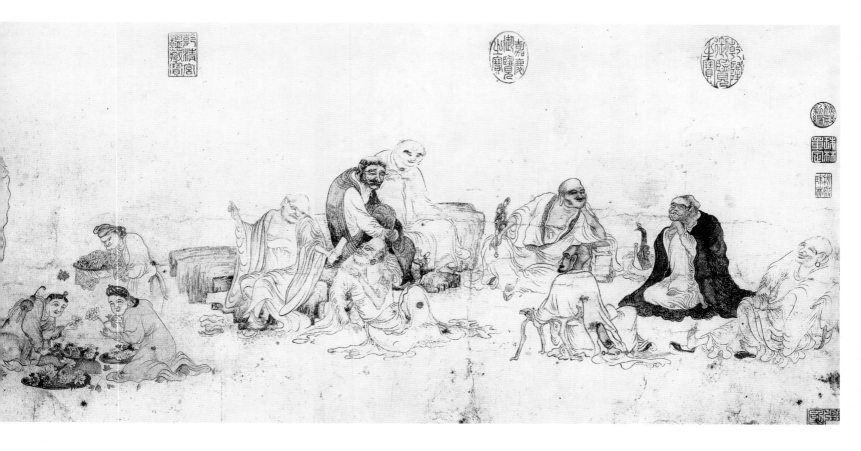

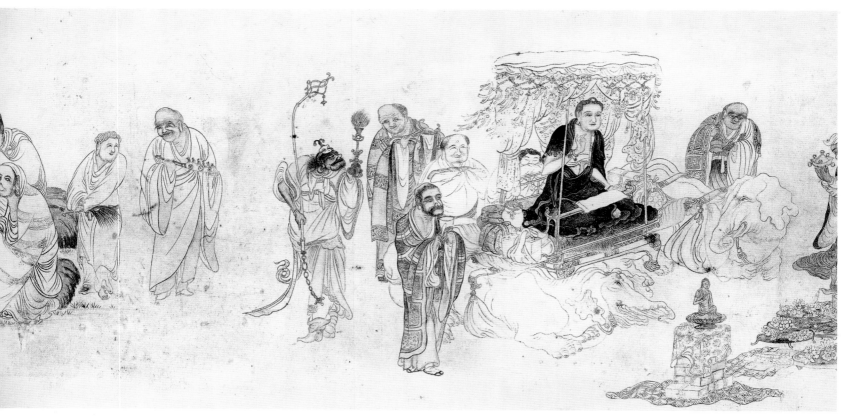

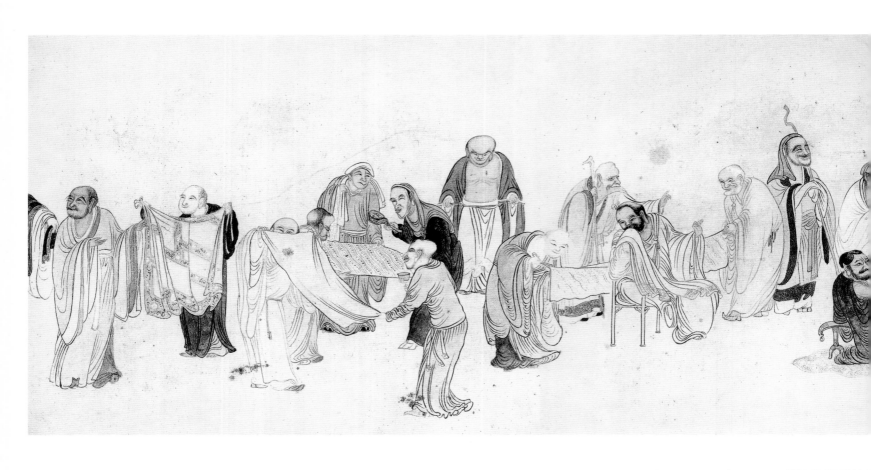

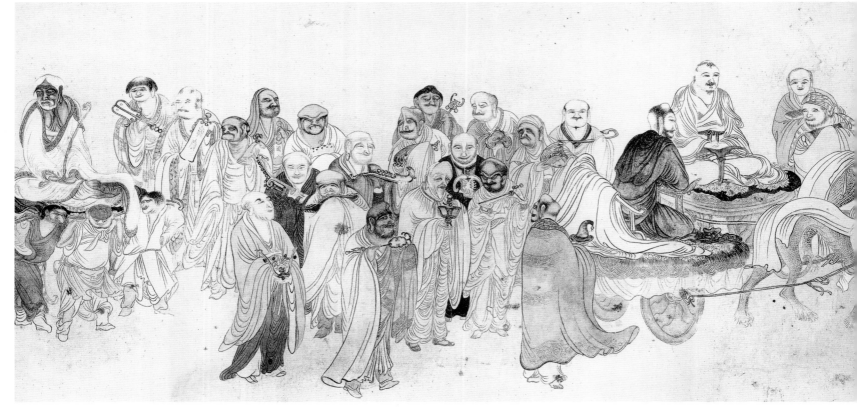

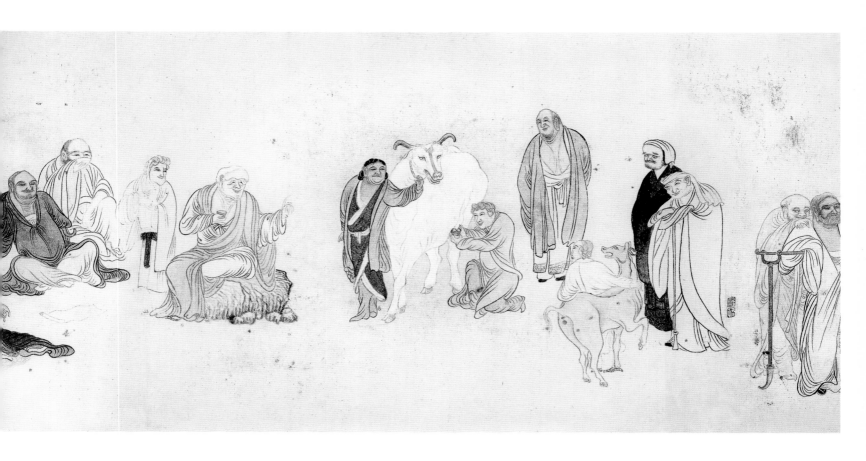

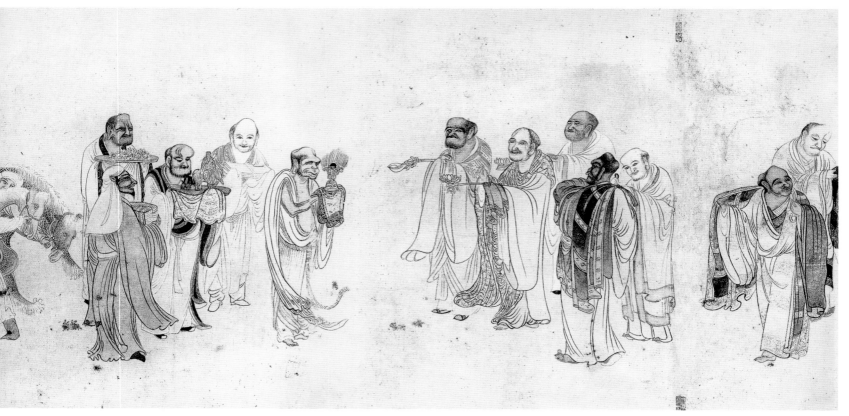

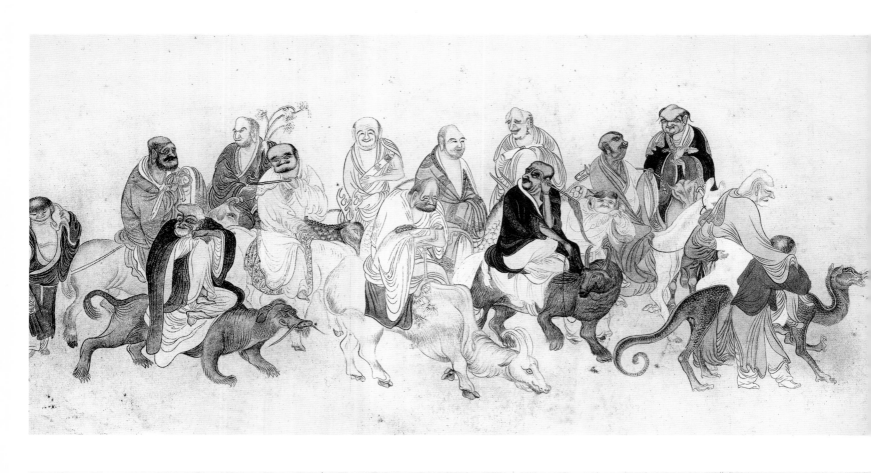

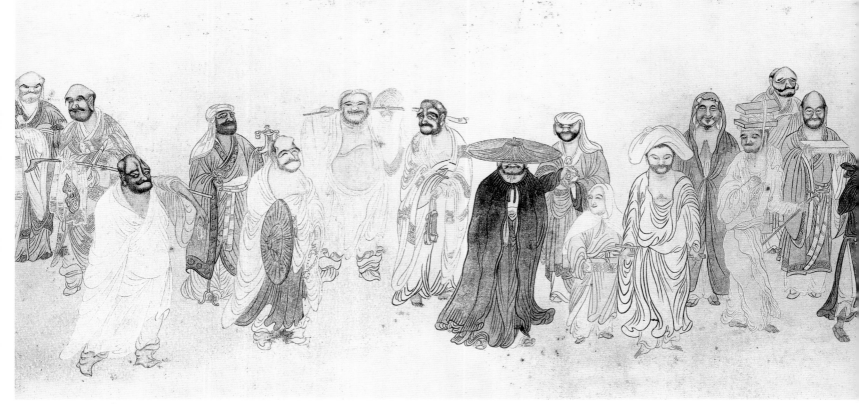

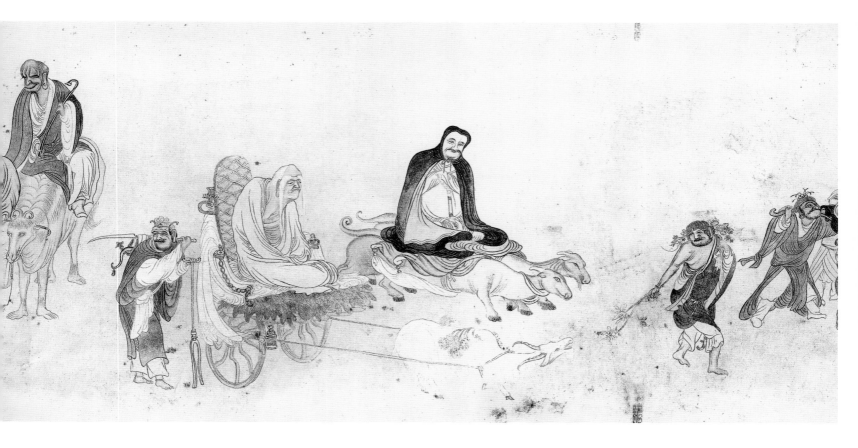

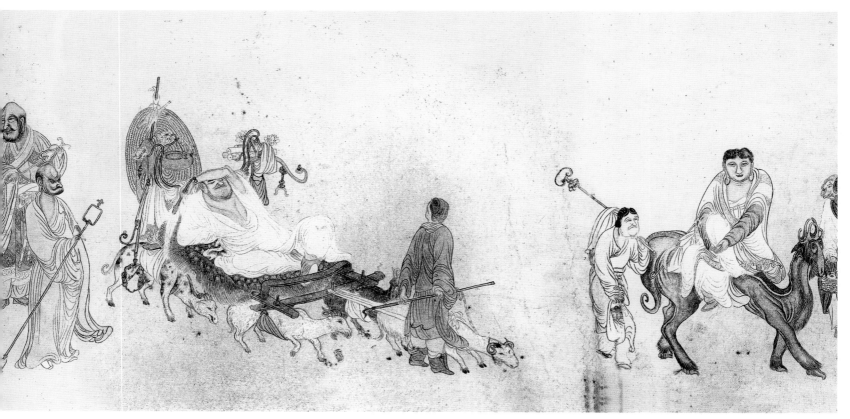

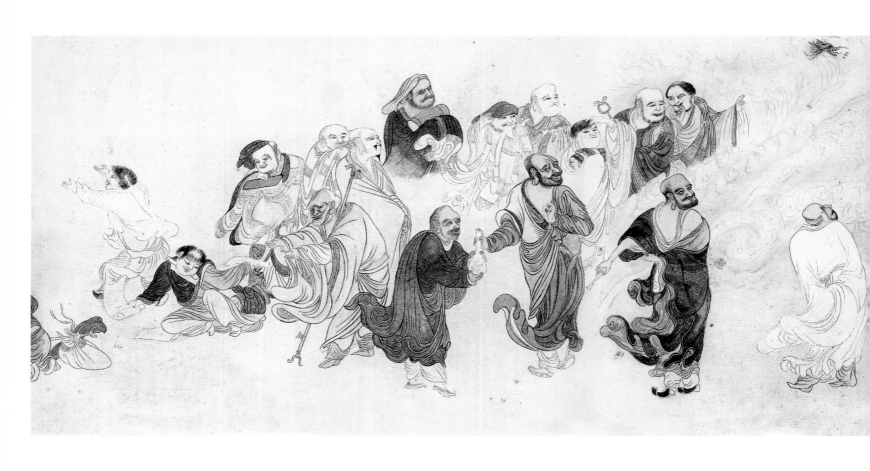

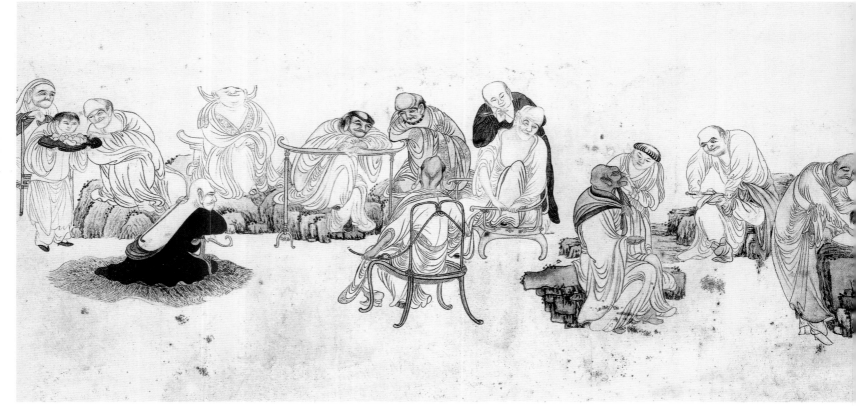

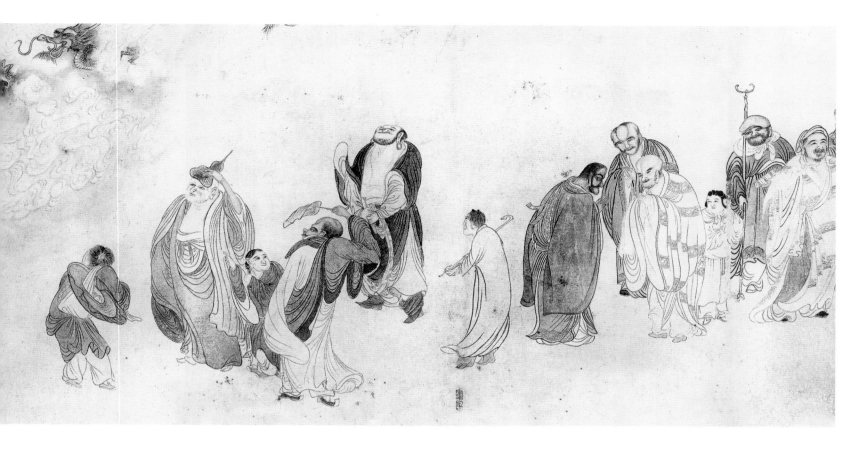

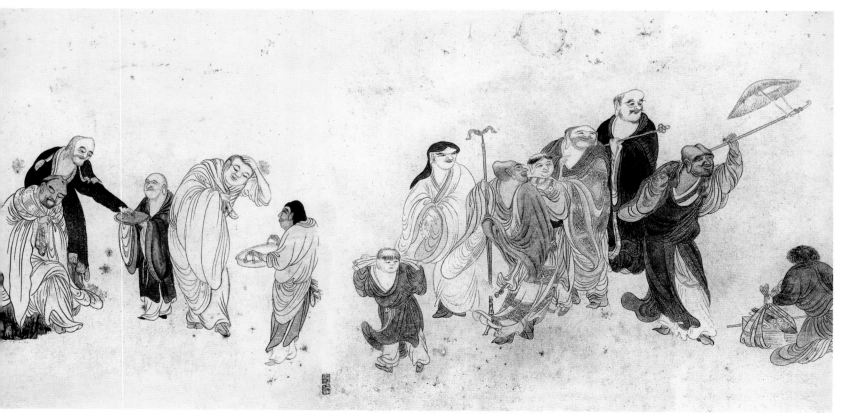

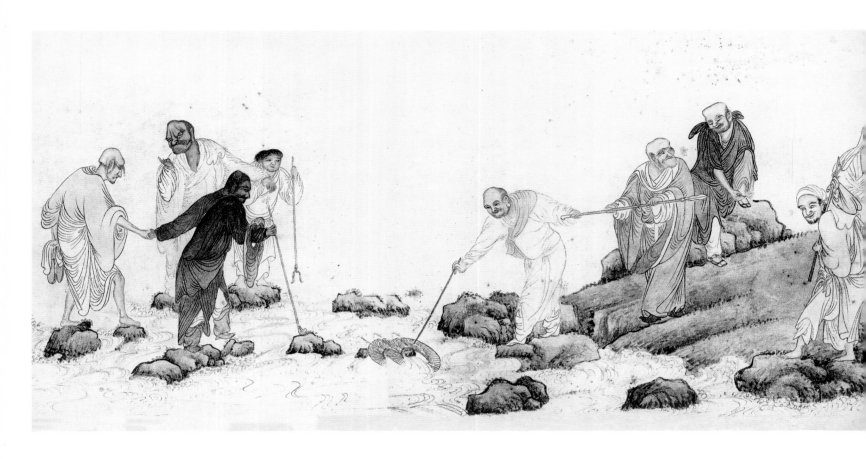

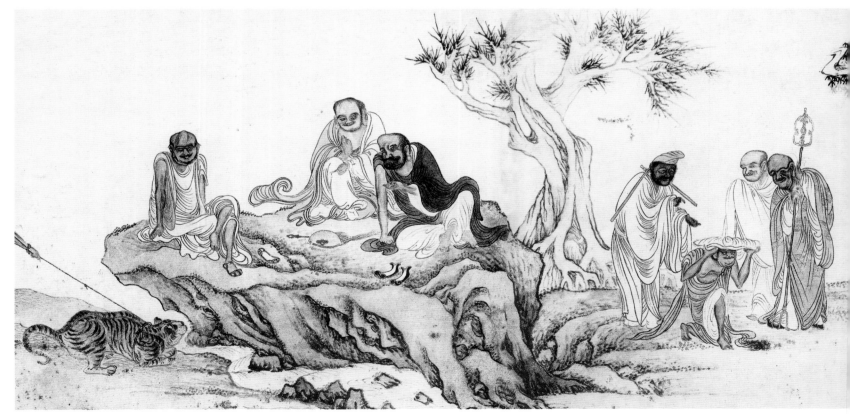

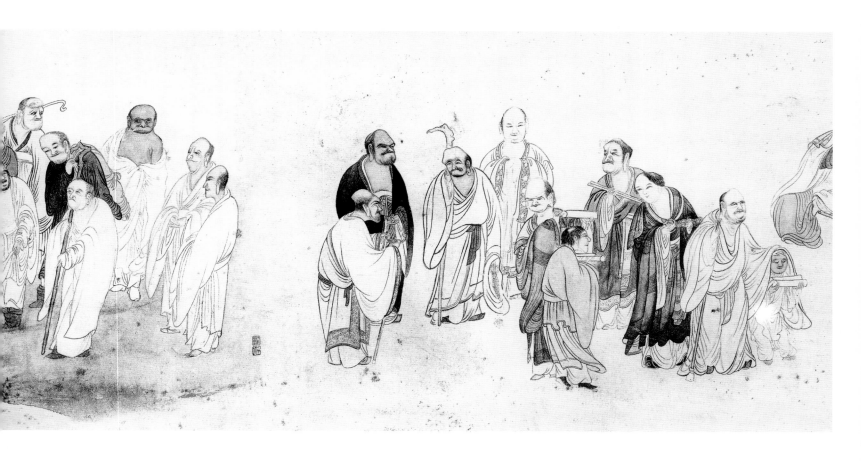

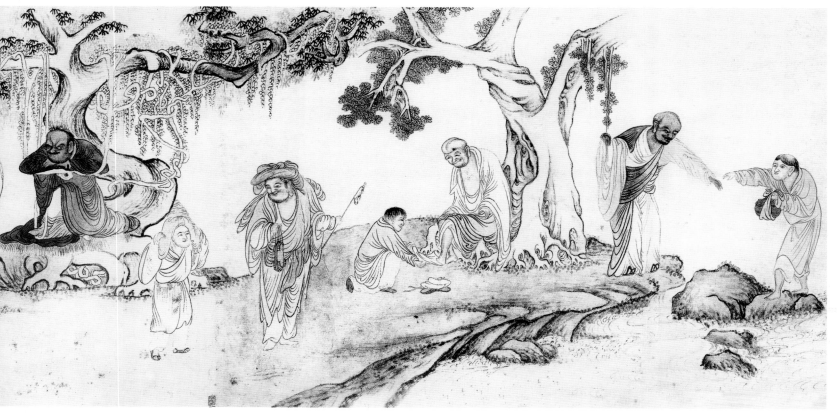

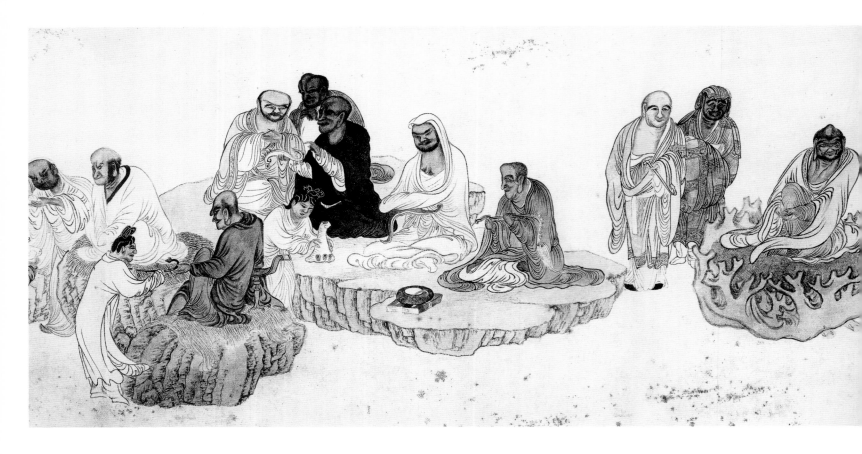

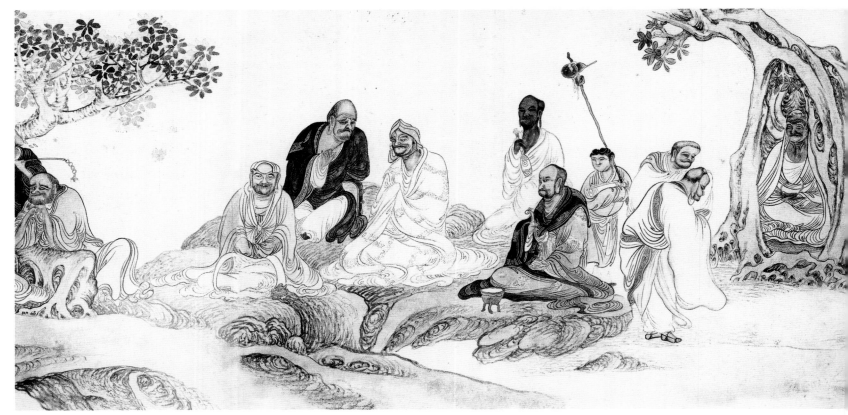

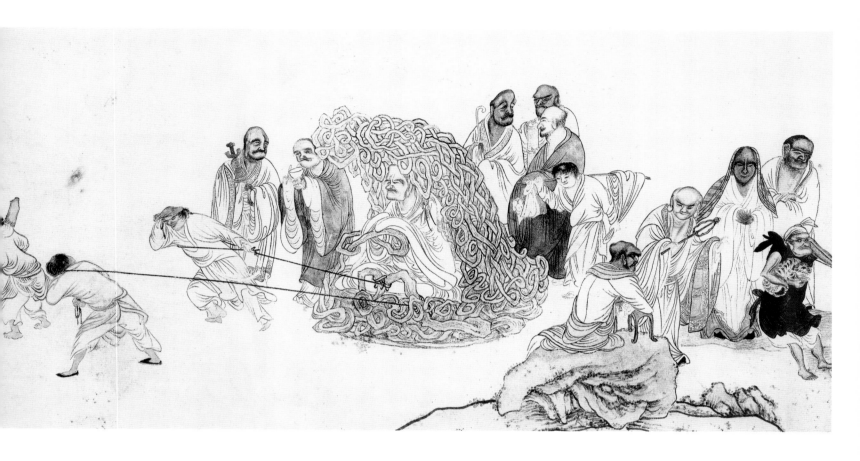

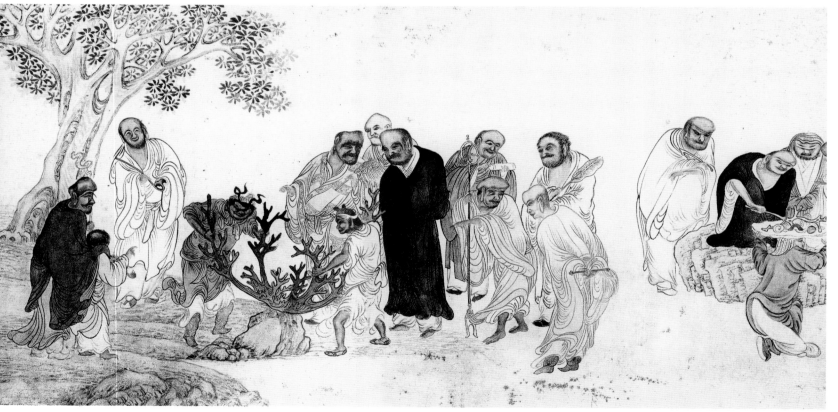

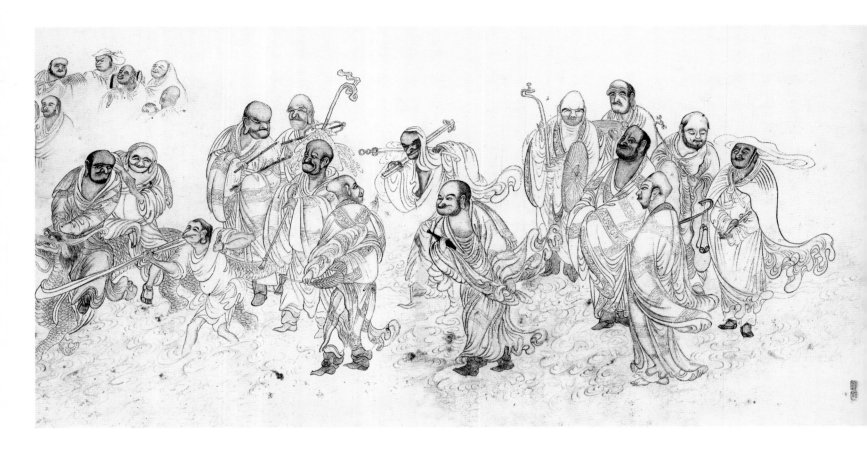

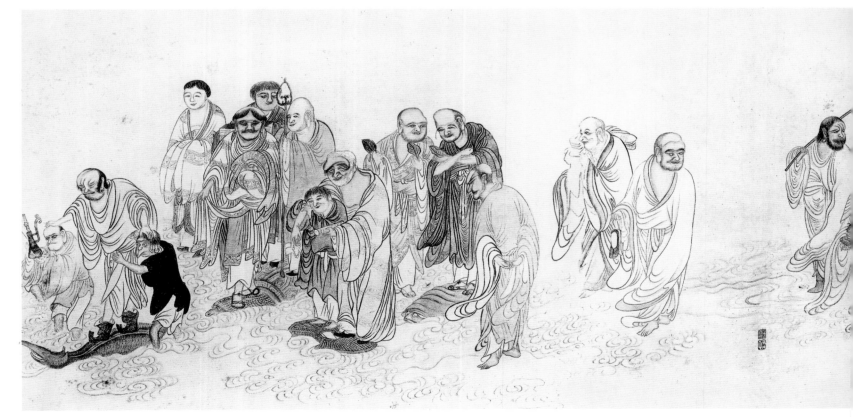

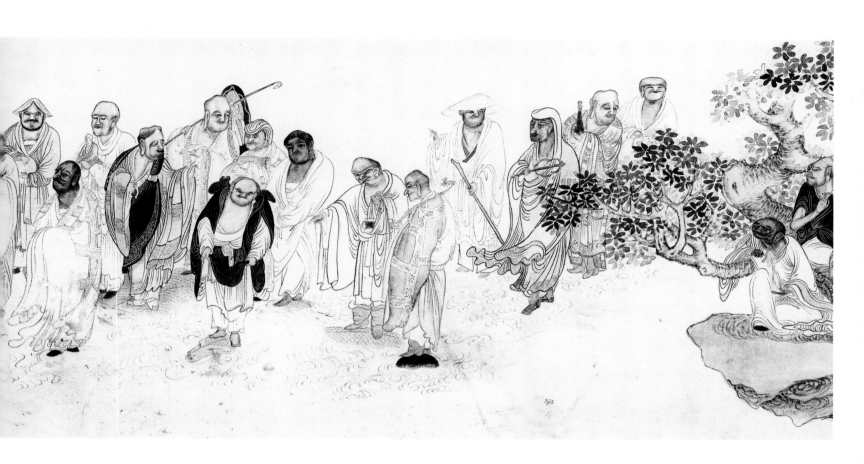

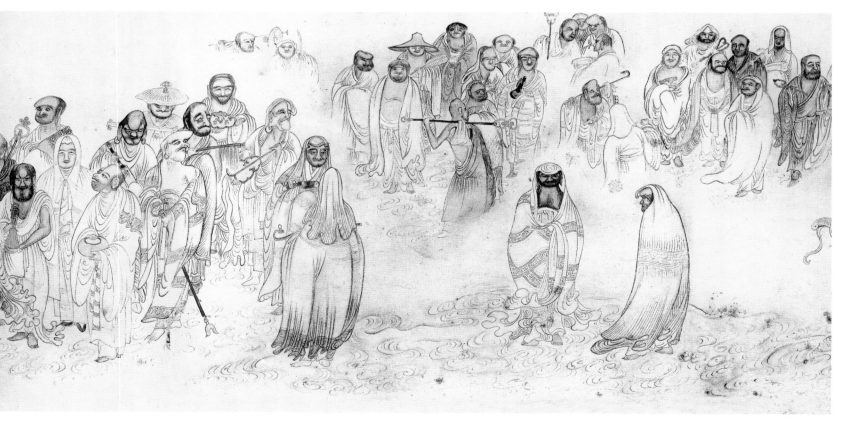

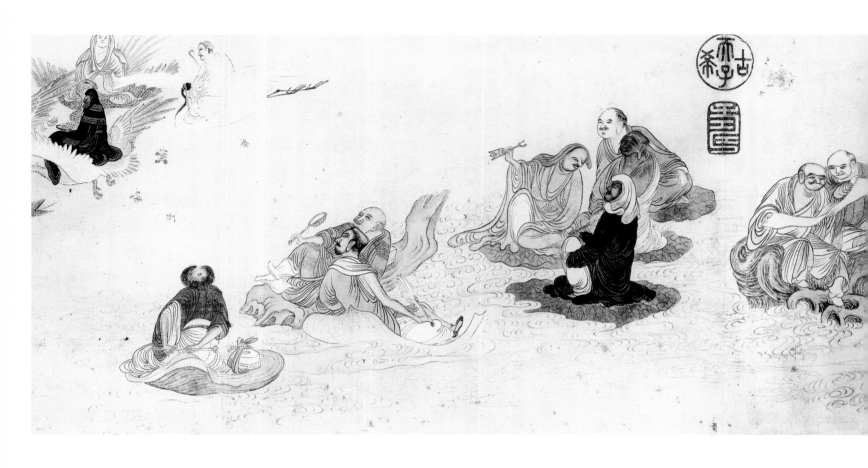

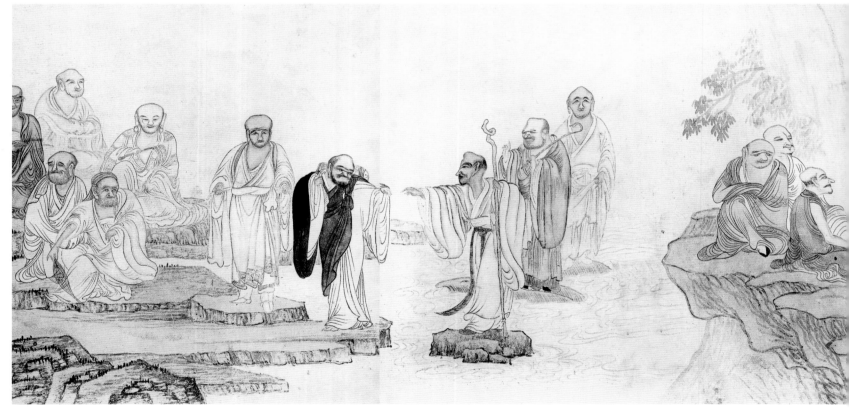

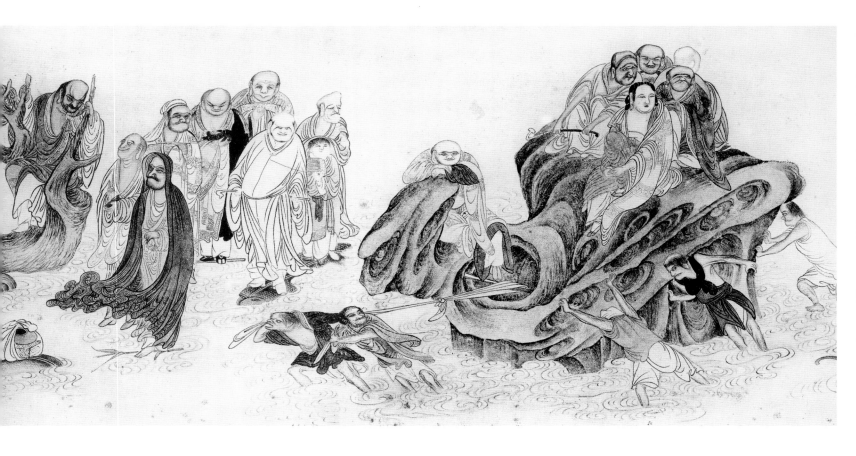

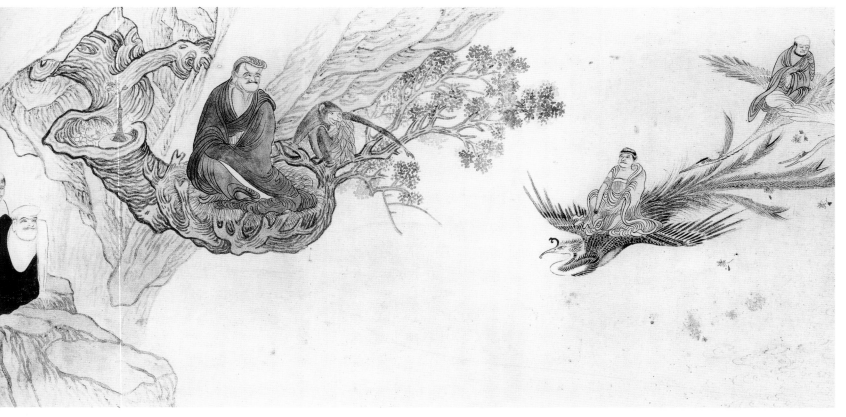

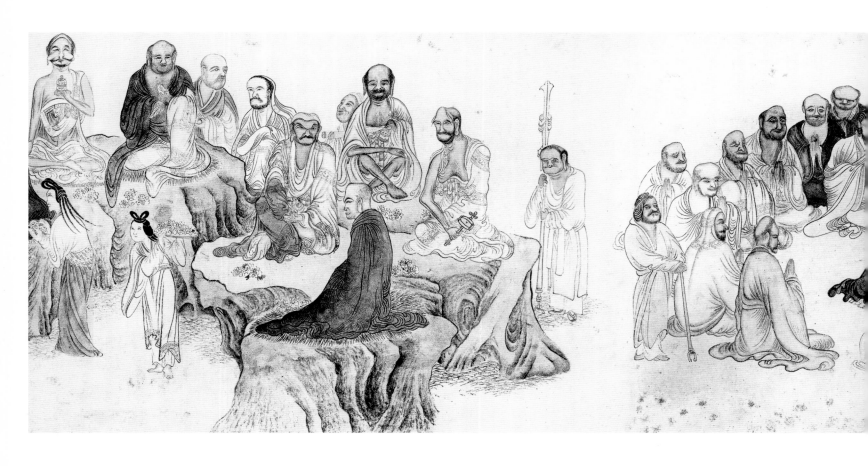

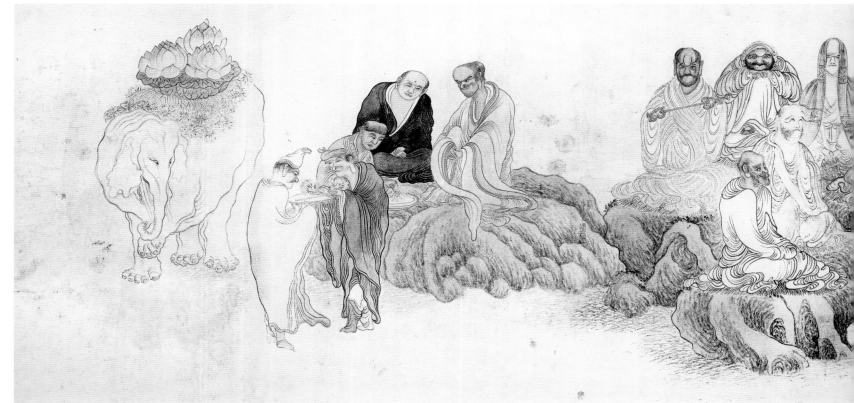

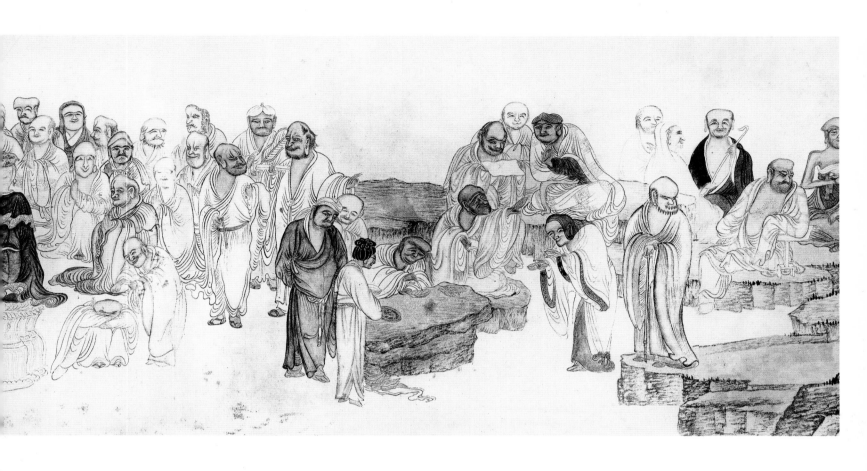

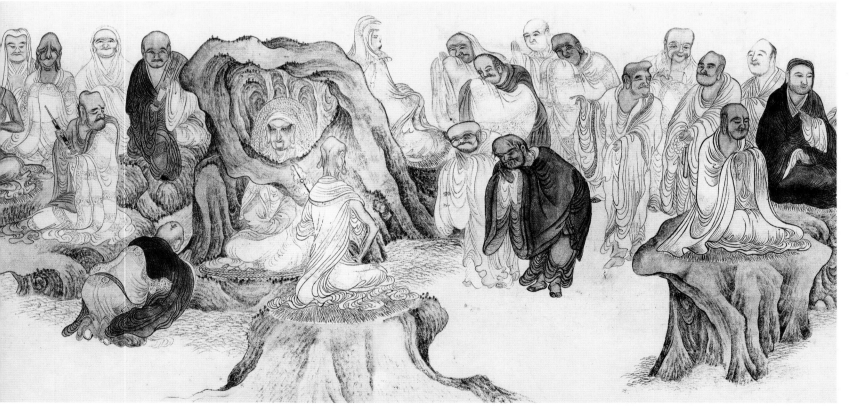

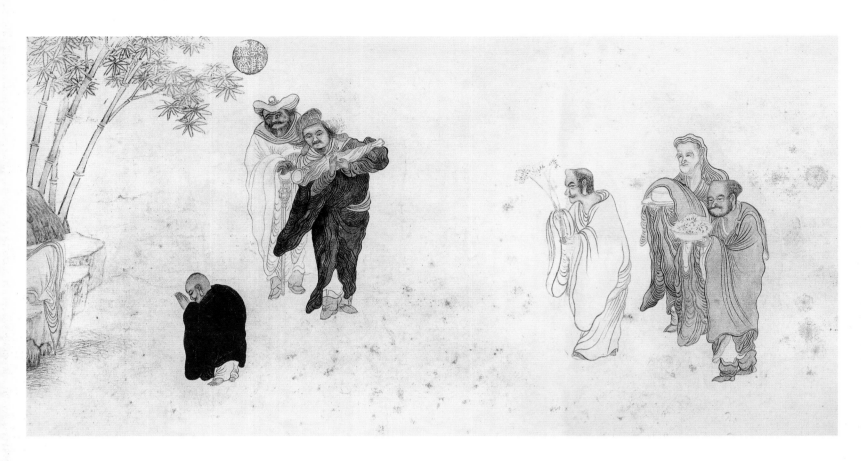

品名	吴彬畫五百羅漢
尺寸	長九百九十六英寸 寬十三英寸八分之一
質地	紙本
畫法	著色
題欵	枝隱頭陀吳彬齋心拜寫

印

秘殿新編 珠林重定 秘殿珠林 張國憲印 乾隆
御覽之寶 嘉慶御覽之寶 乾清宮鑑藏寶 宣統御
覽之寶 吳彬之印 古希天子 壽 乾隆鑑賞 三
希堂精鑑璽 宜子孫 太上皇帝之寶 乾清宮寶

章

五百罗汉图

（局部图）

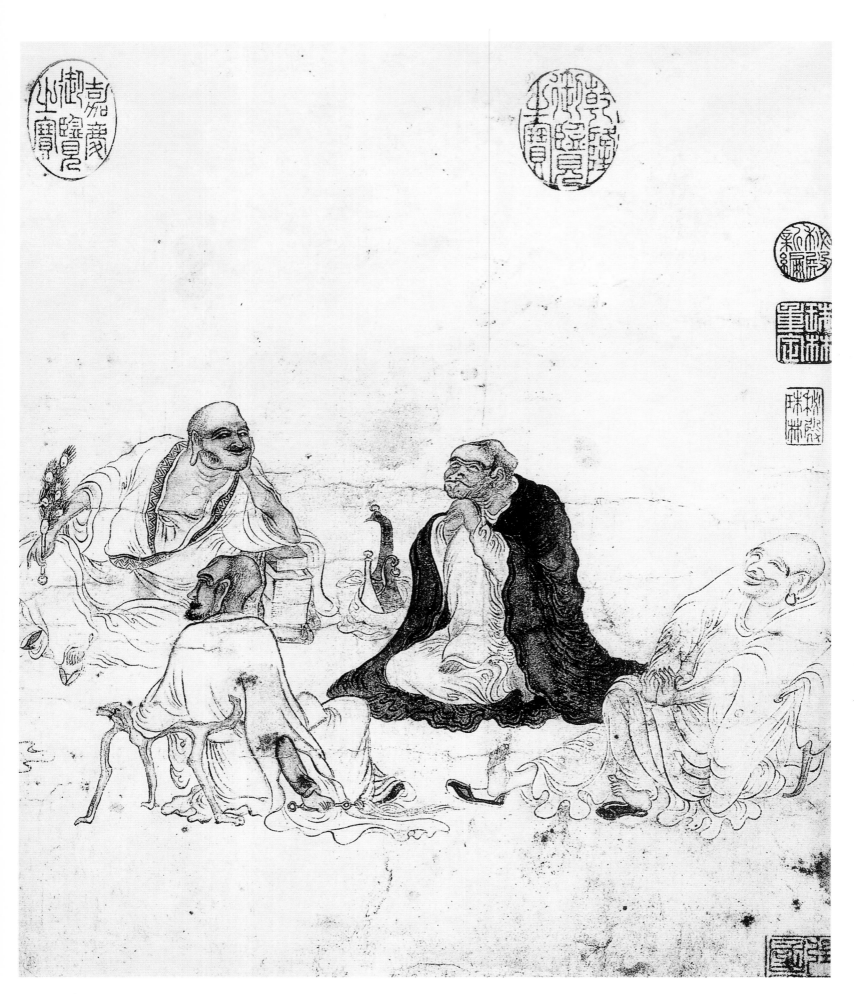

⊙ 五百罗汉图（局部一）

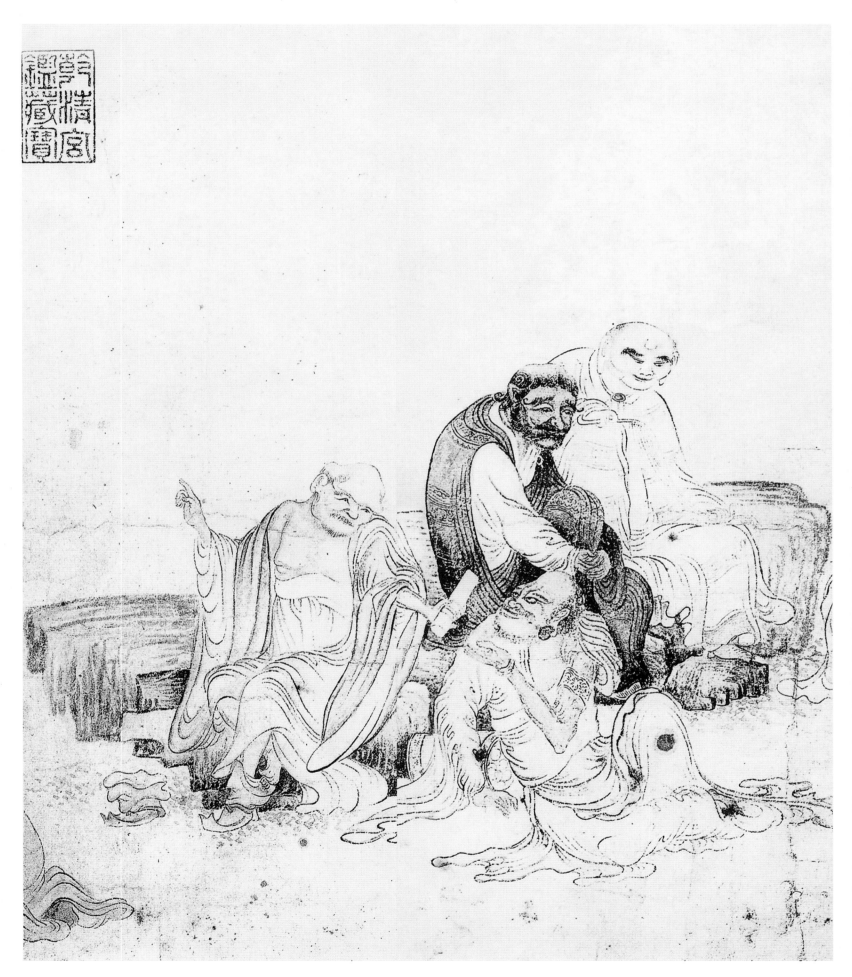

⊙五百罗汉图（局部二）

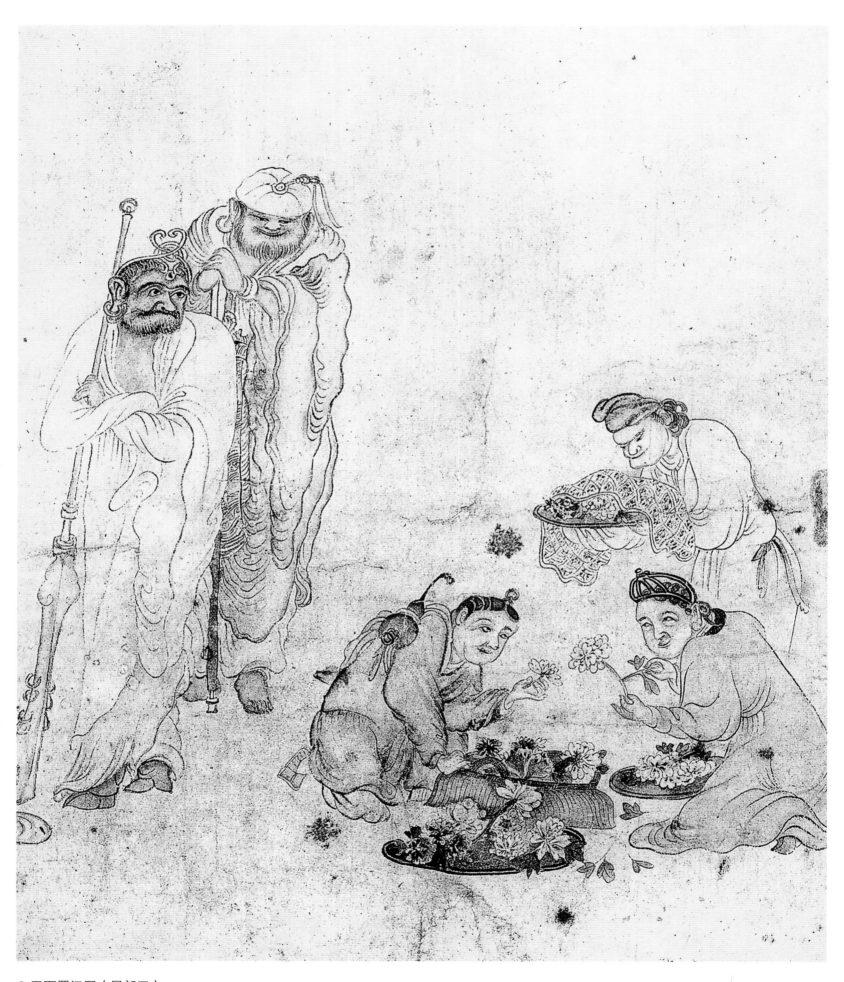

⊙ 五百罗汉图（局部三）

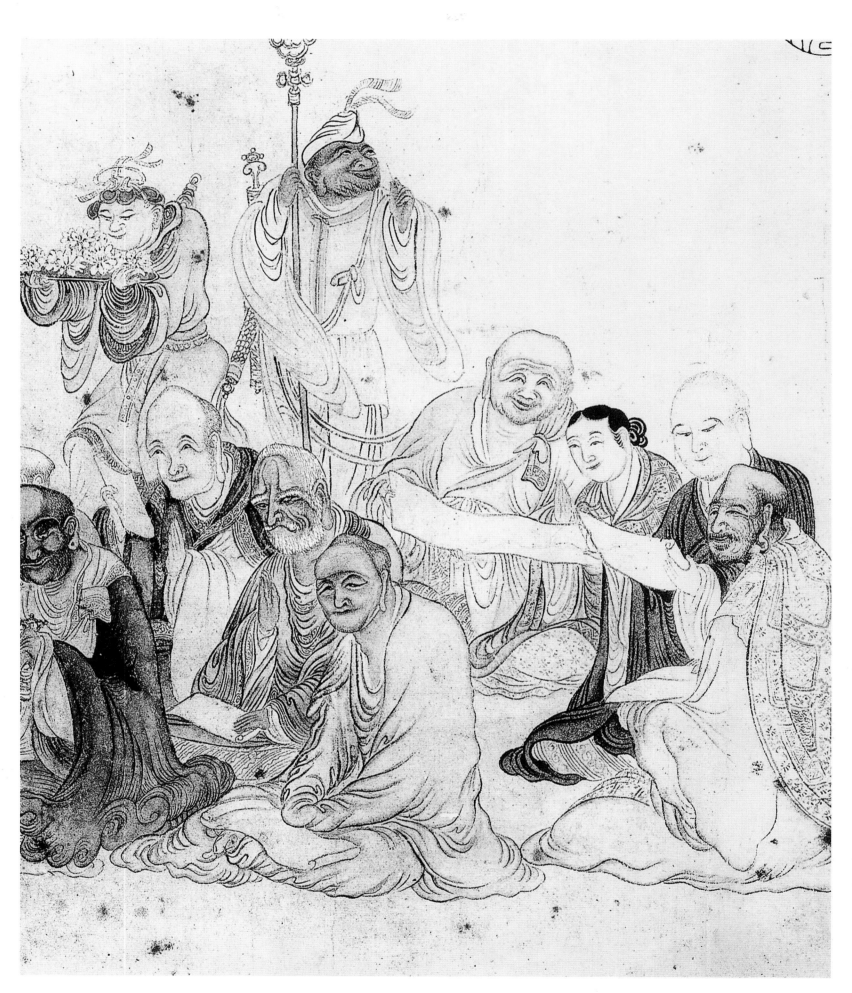

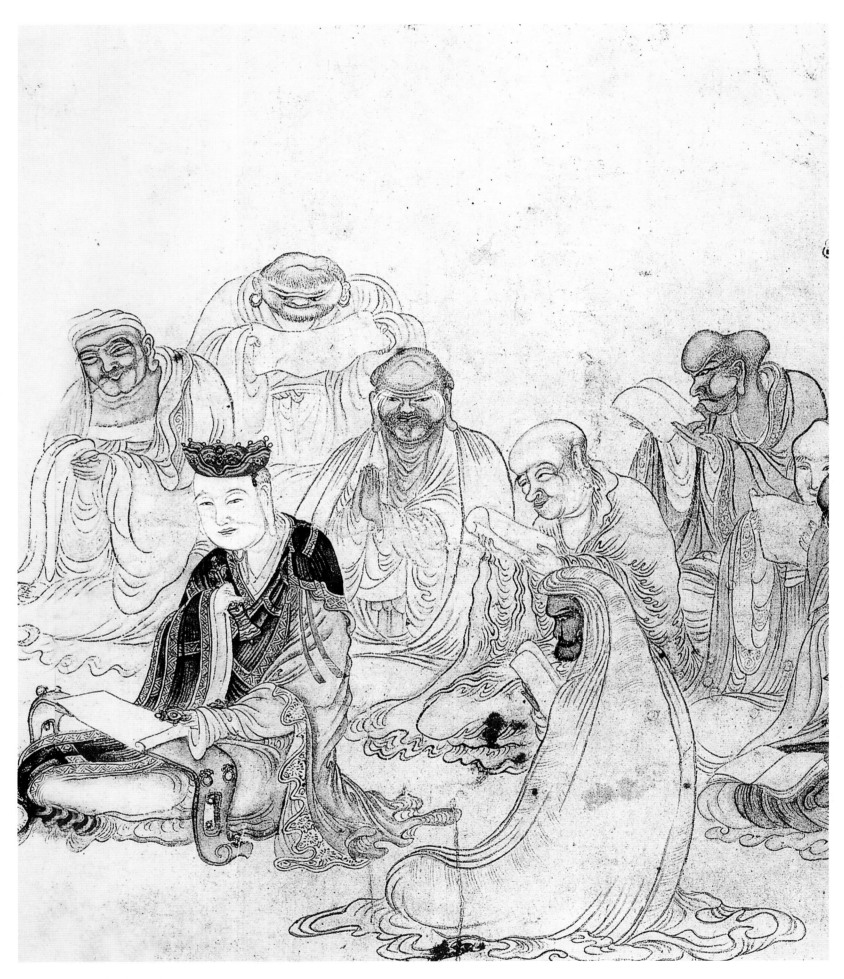

⊙ 五百罗汉图（局部五）

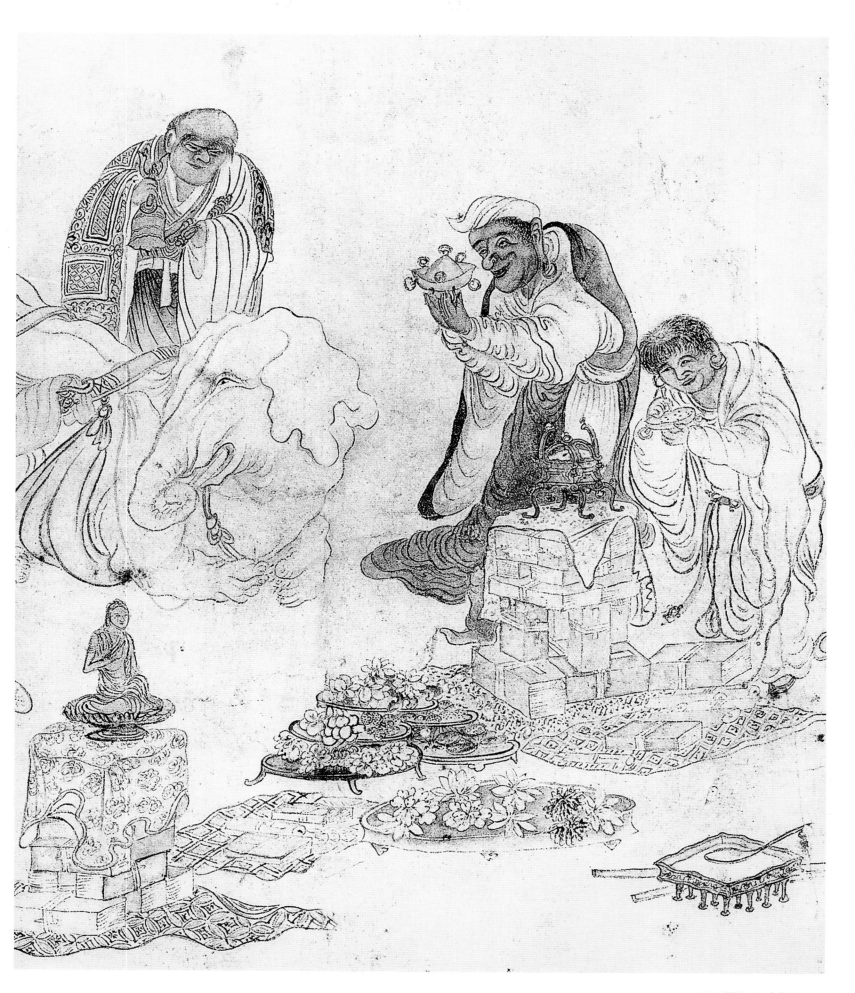

○ 五百罗汉图（局部六）

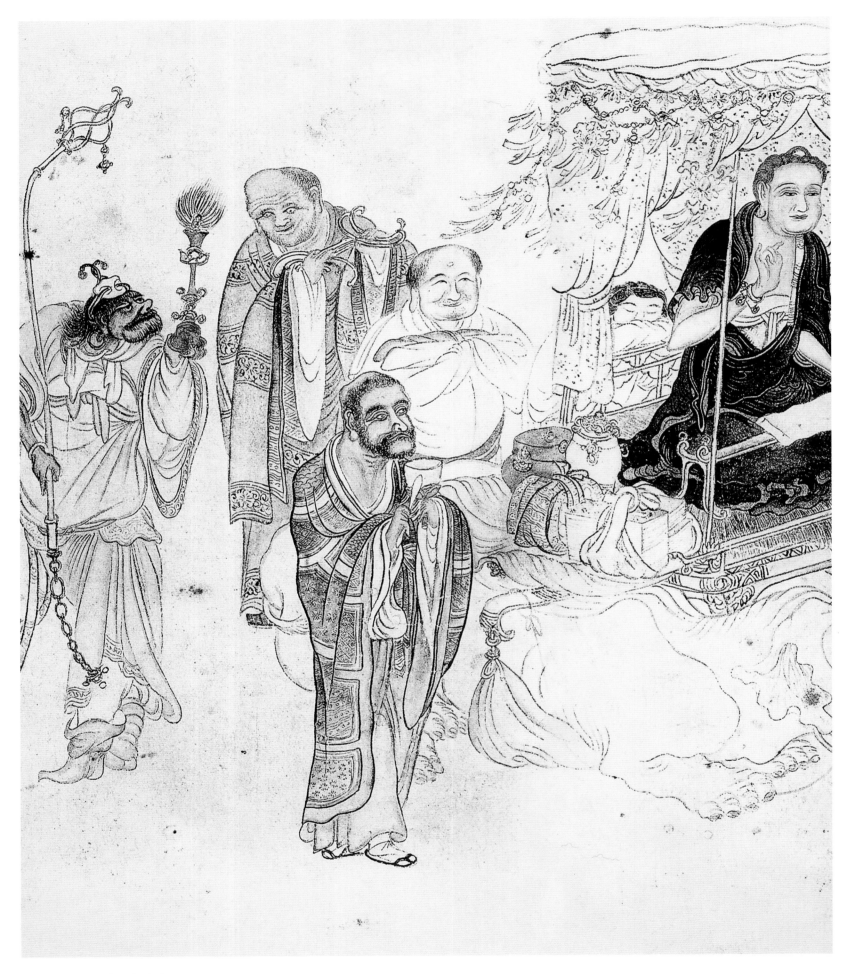

⊙ 五百罗汉图（局部七）

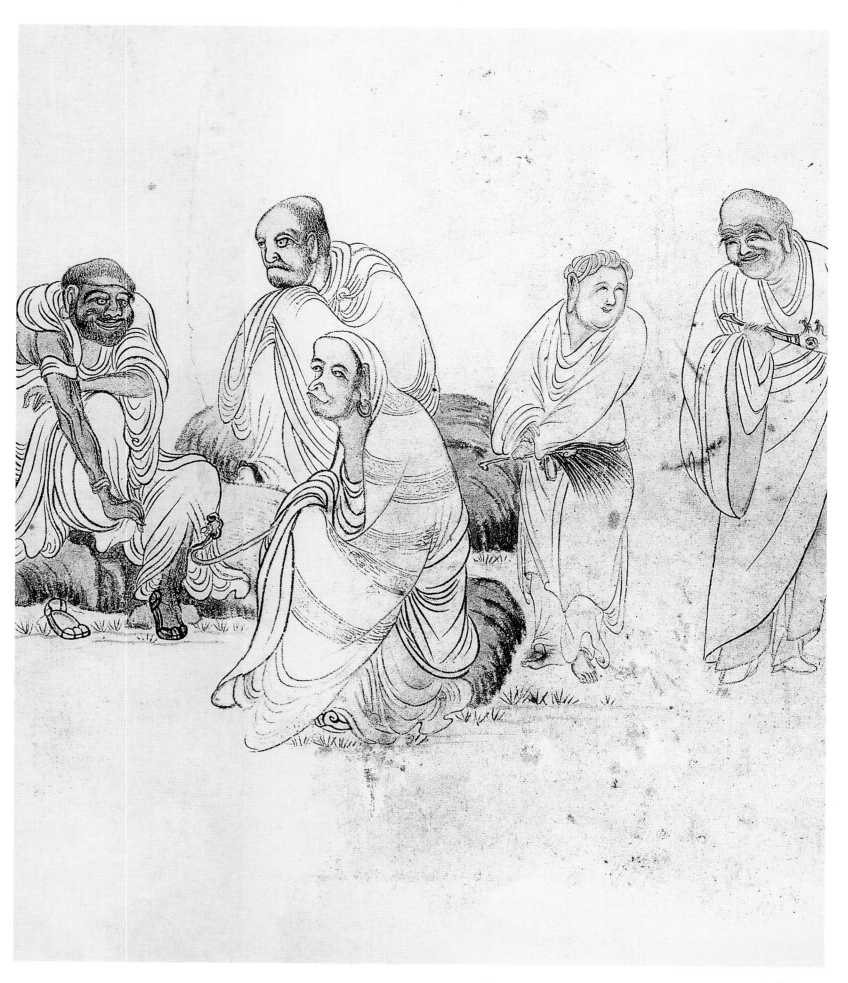

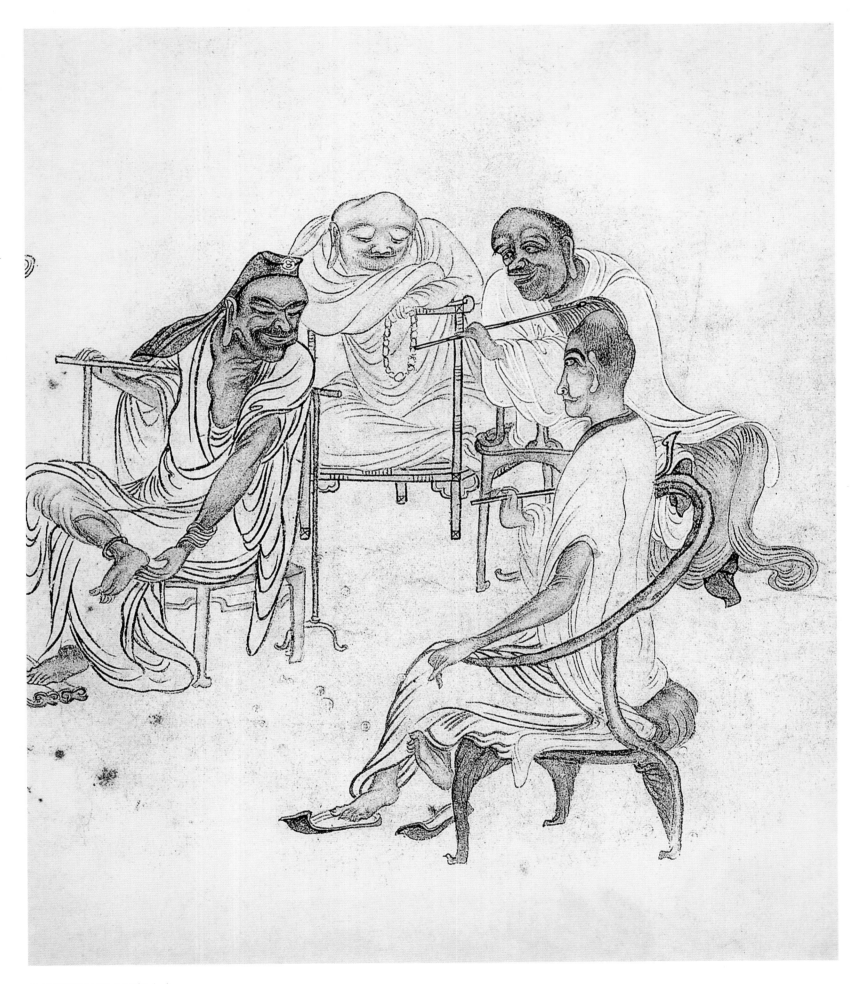

⊙ 五百罗汉图（局部九）

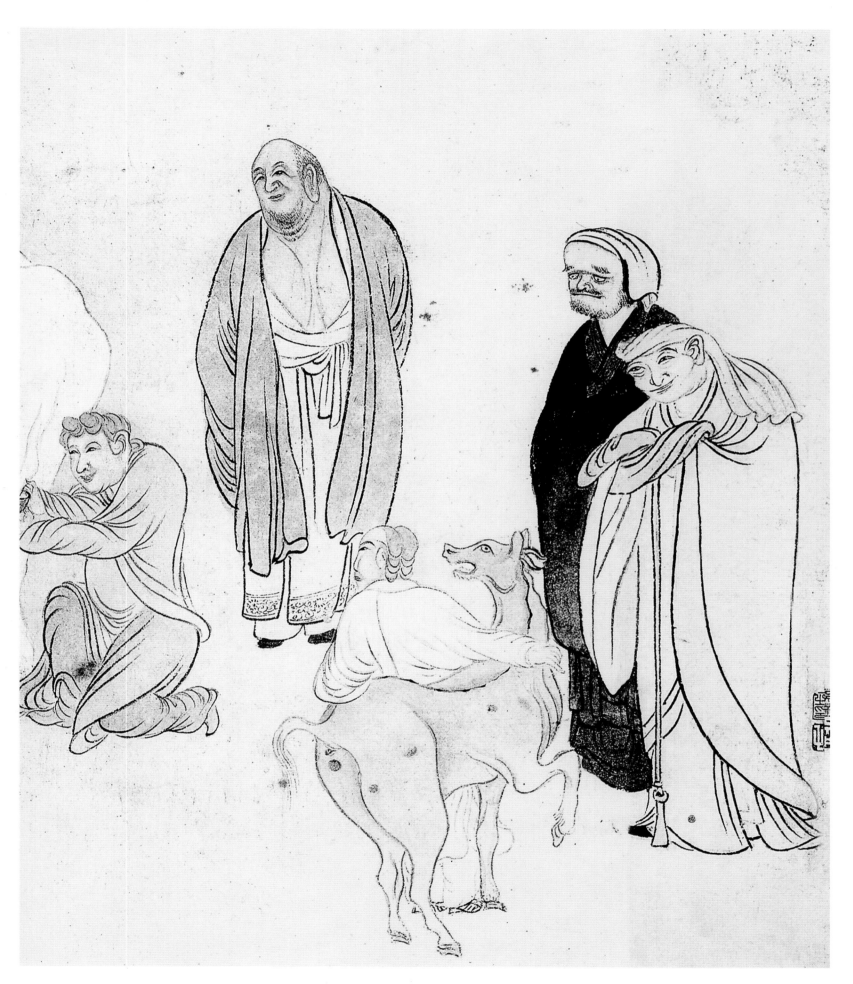

⊙ 五百罗汉图（局部十）

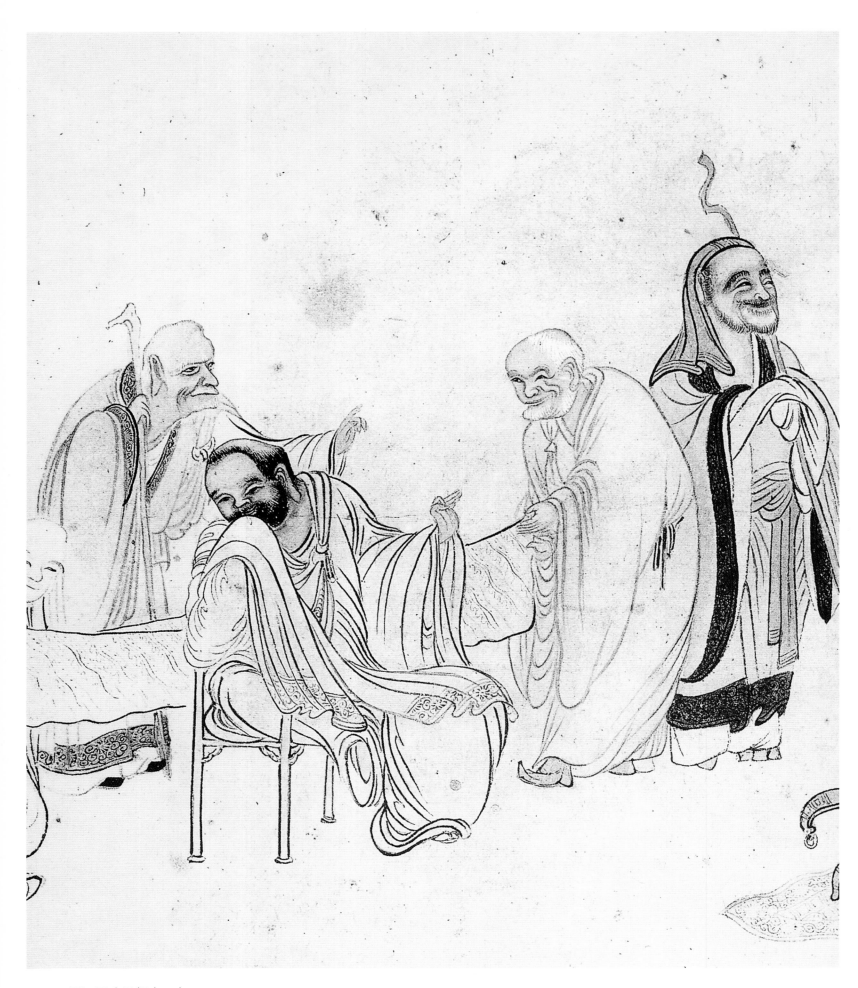

⊙ 五百罗汉图（局部十一）

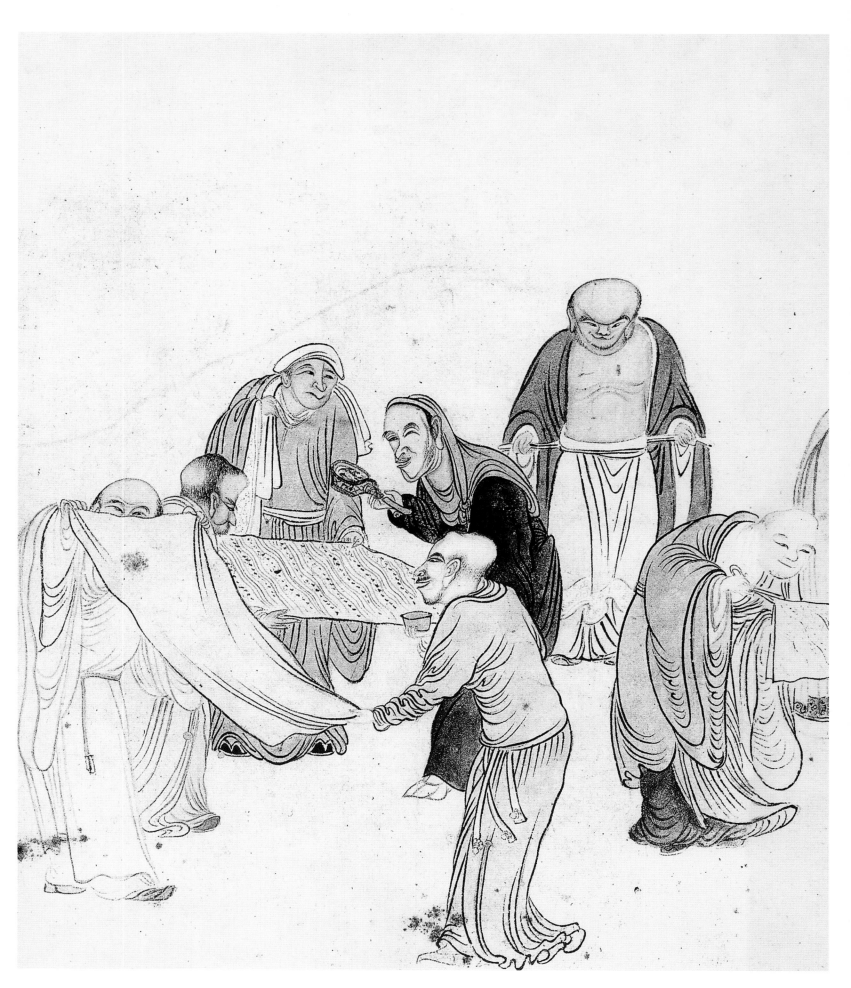

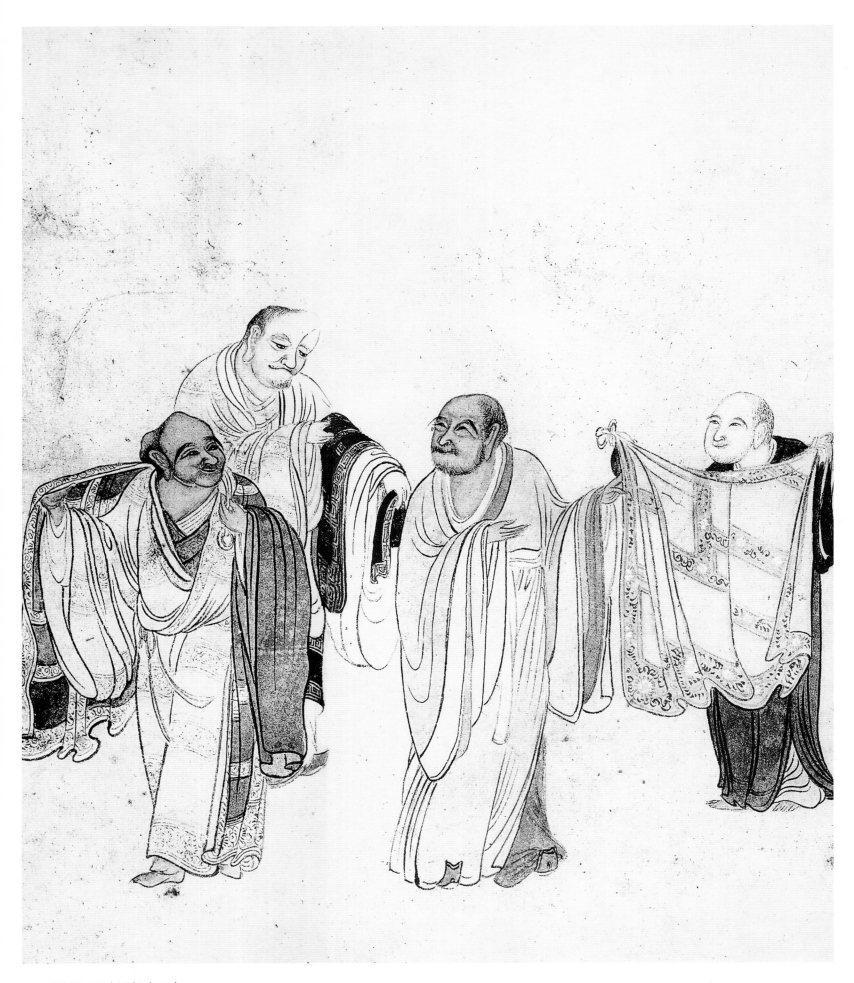

⊙ 五百罗汉图（局部十三）

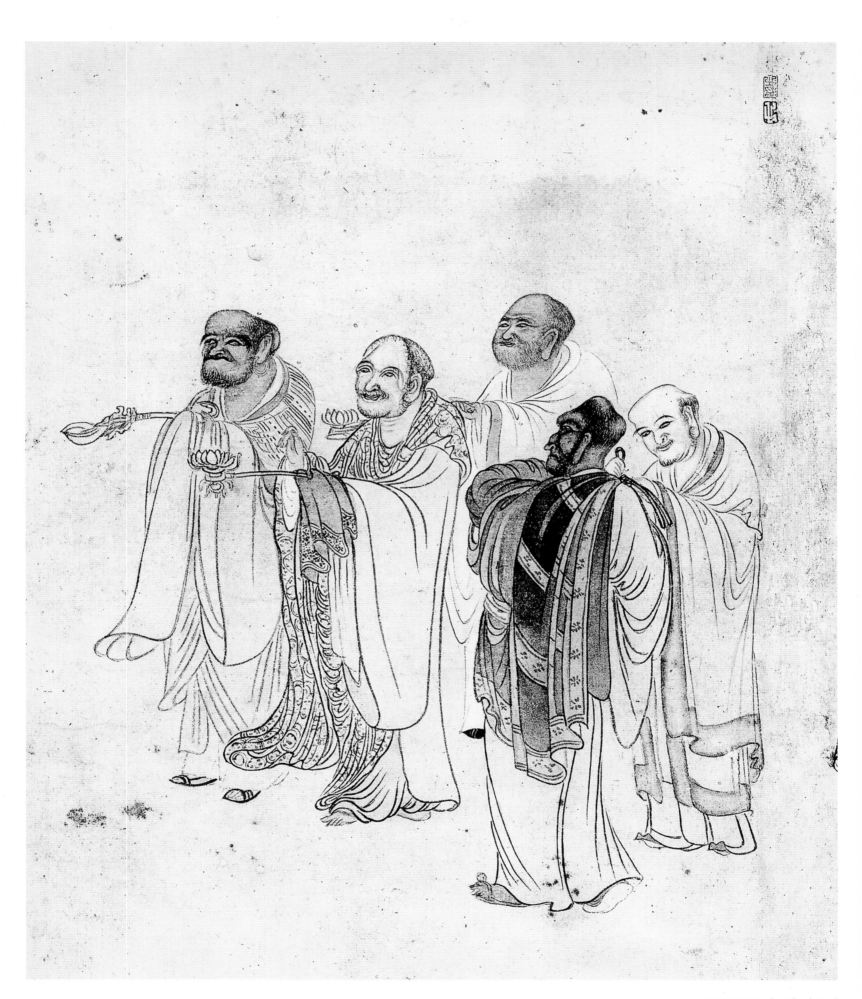

⊙ 五百罗汉图（局部十四）

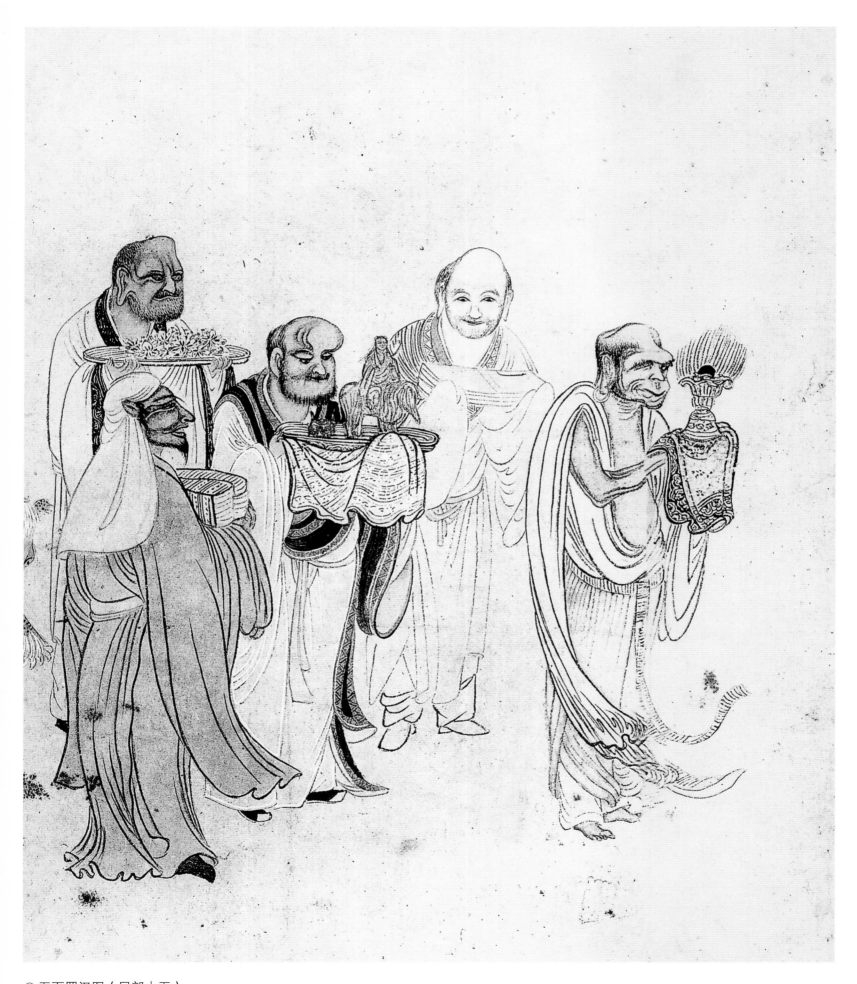

⊙ 五百罗汉图（局部十五）

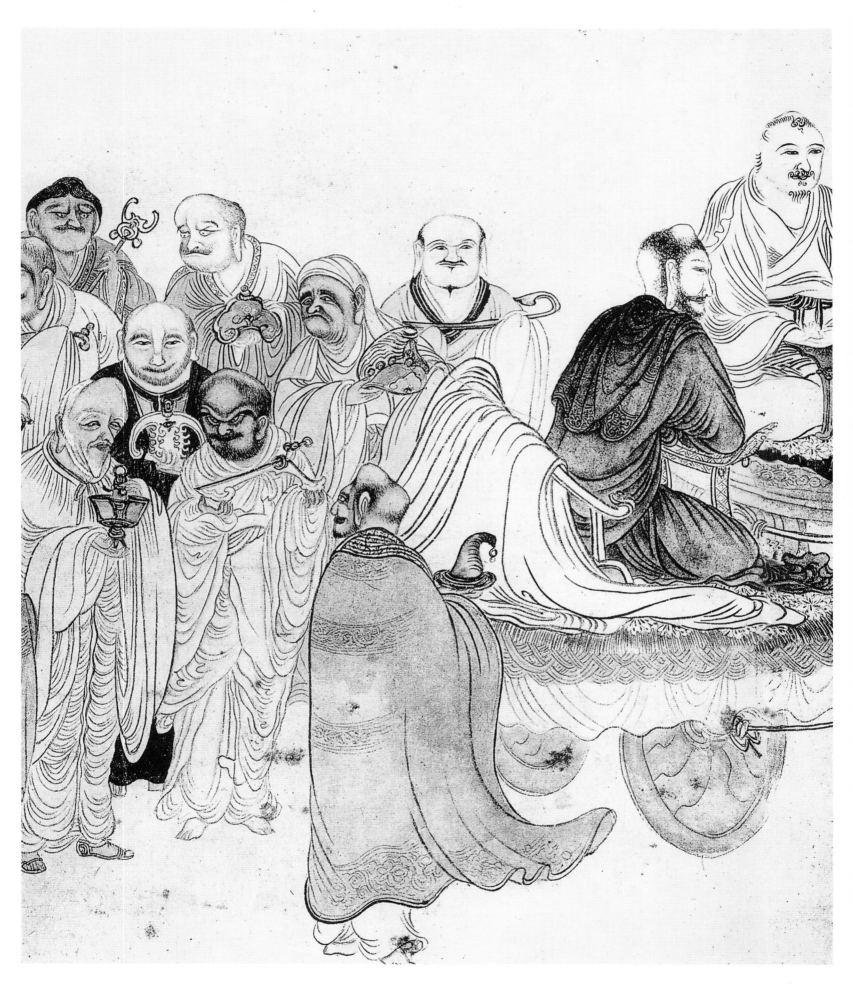

⊙ 五百罗汉图（局部十六）

五百罗汉图 / 37

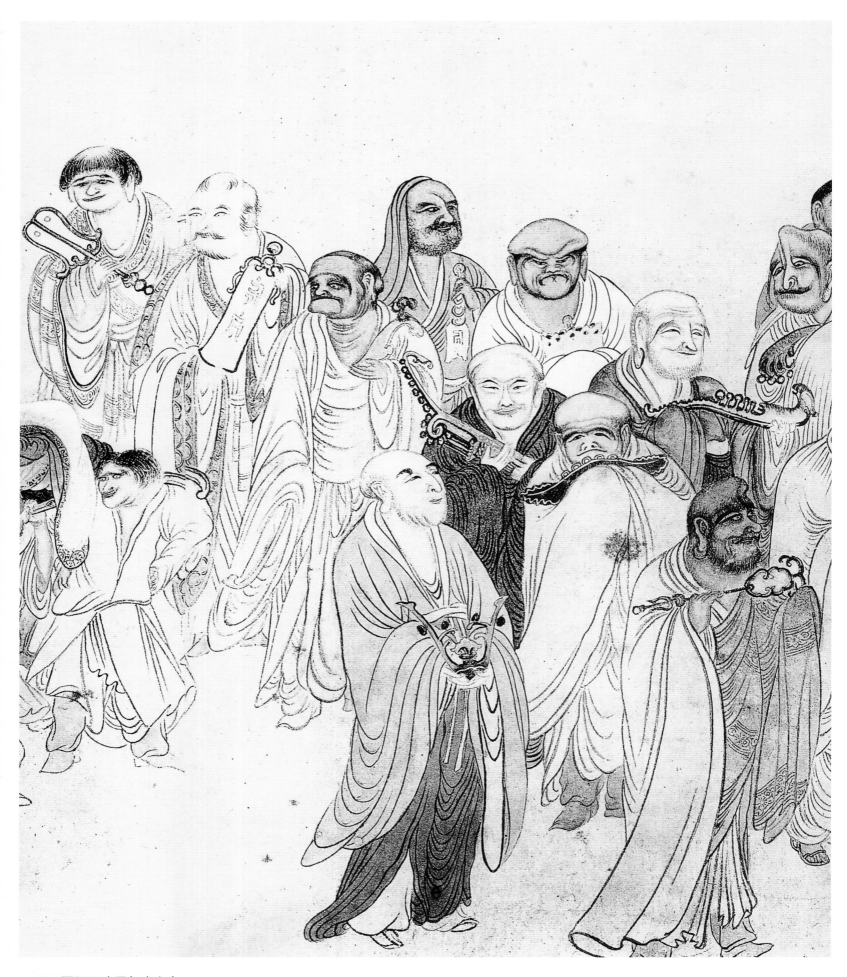

⊙ 五百罗汉图（局部十七）

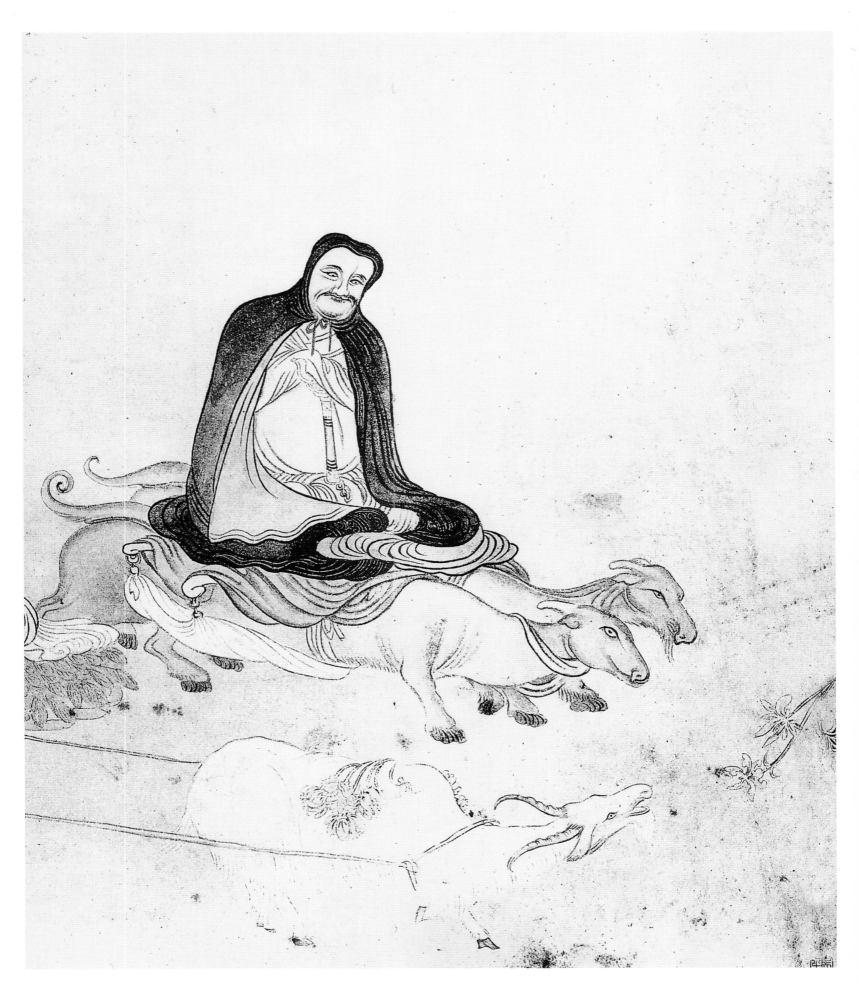

⊙ 五百罗汉图（局部十八）

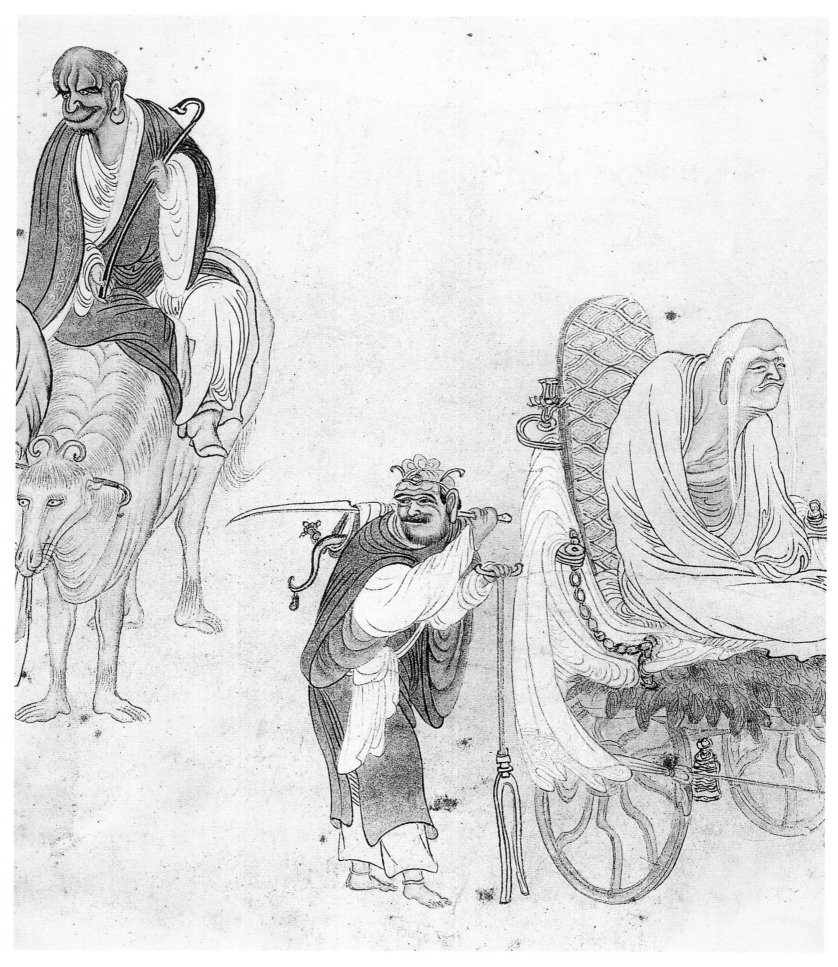

⊙ 五百罗汉图（局部十九）

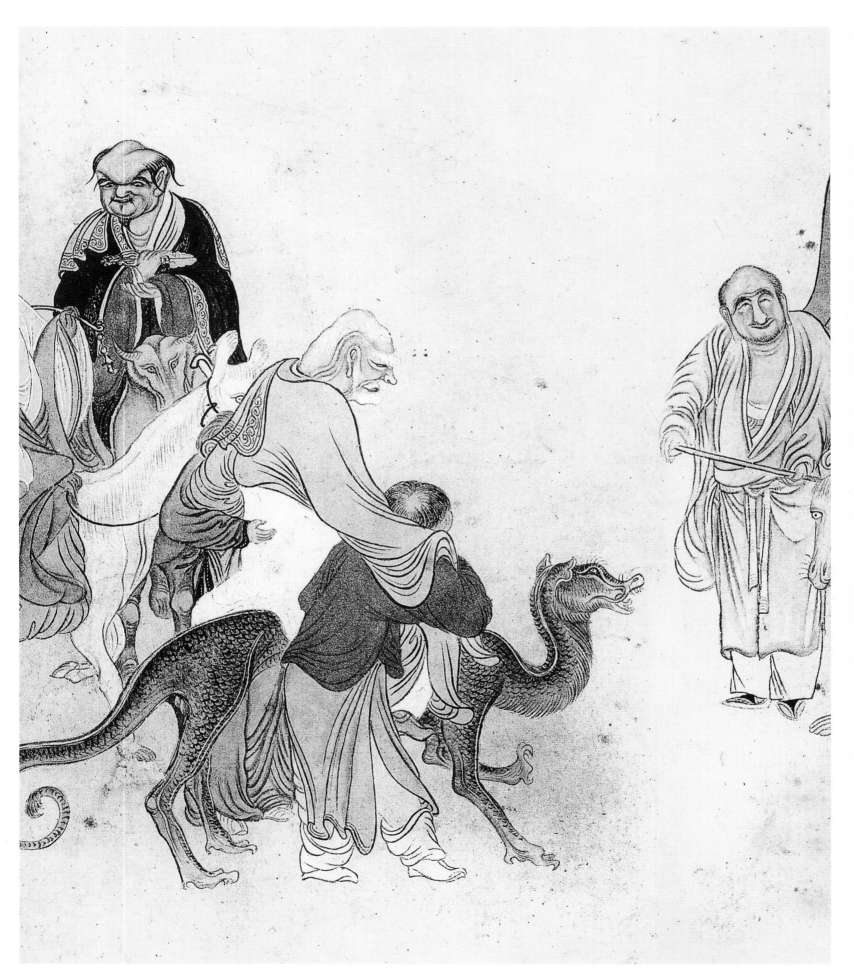

⊙ 五百罗汉图（局部二十）

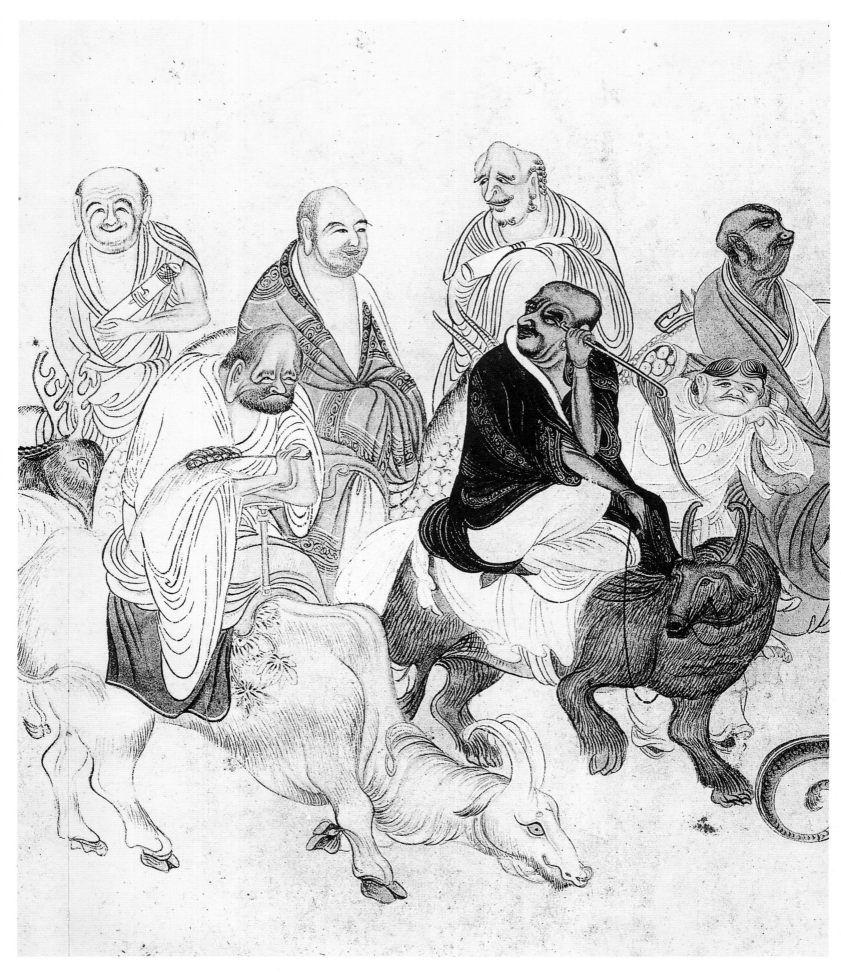

⊙ 五百罗汉图（局部二十一）

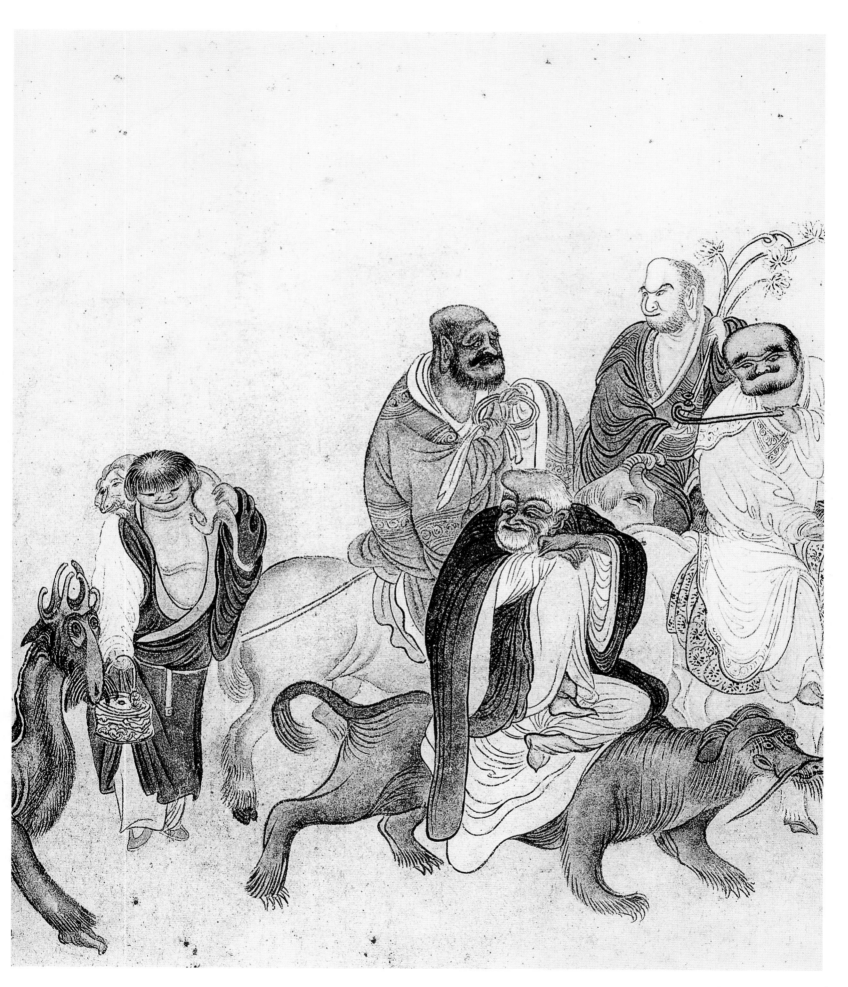

⊙ 五百罗汉图（局部二十二）

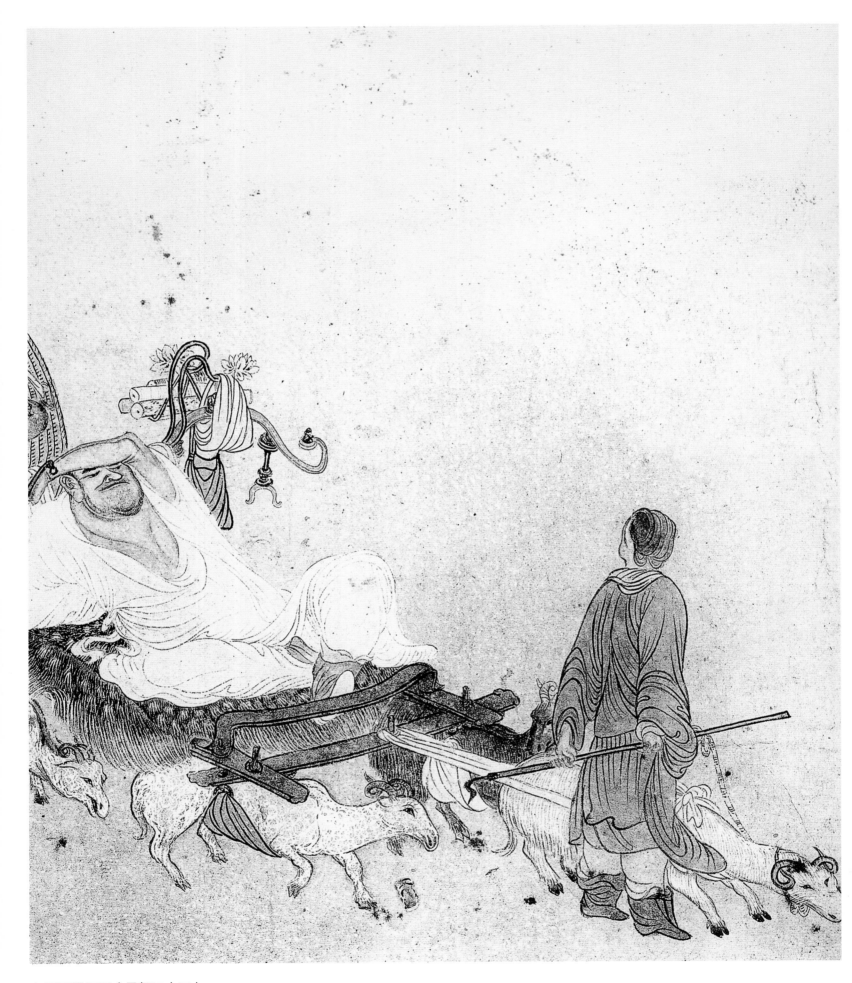

⊙ 五百罗汉图（局部二十三）

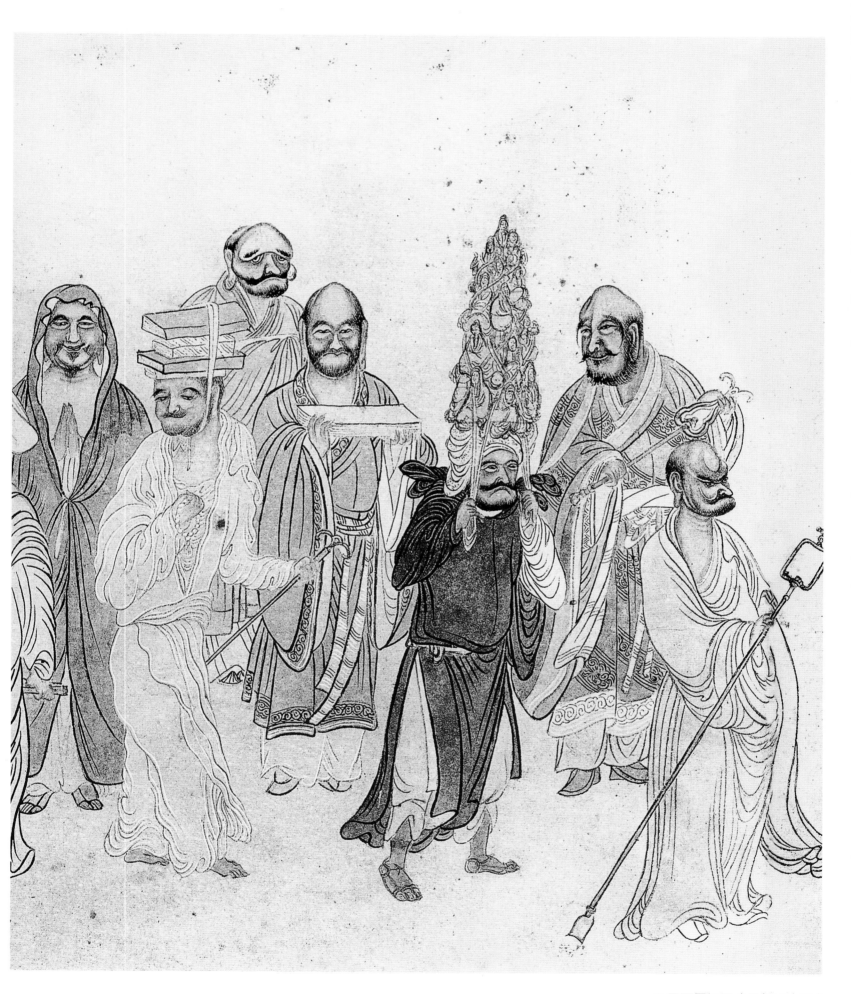

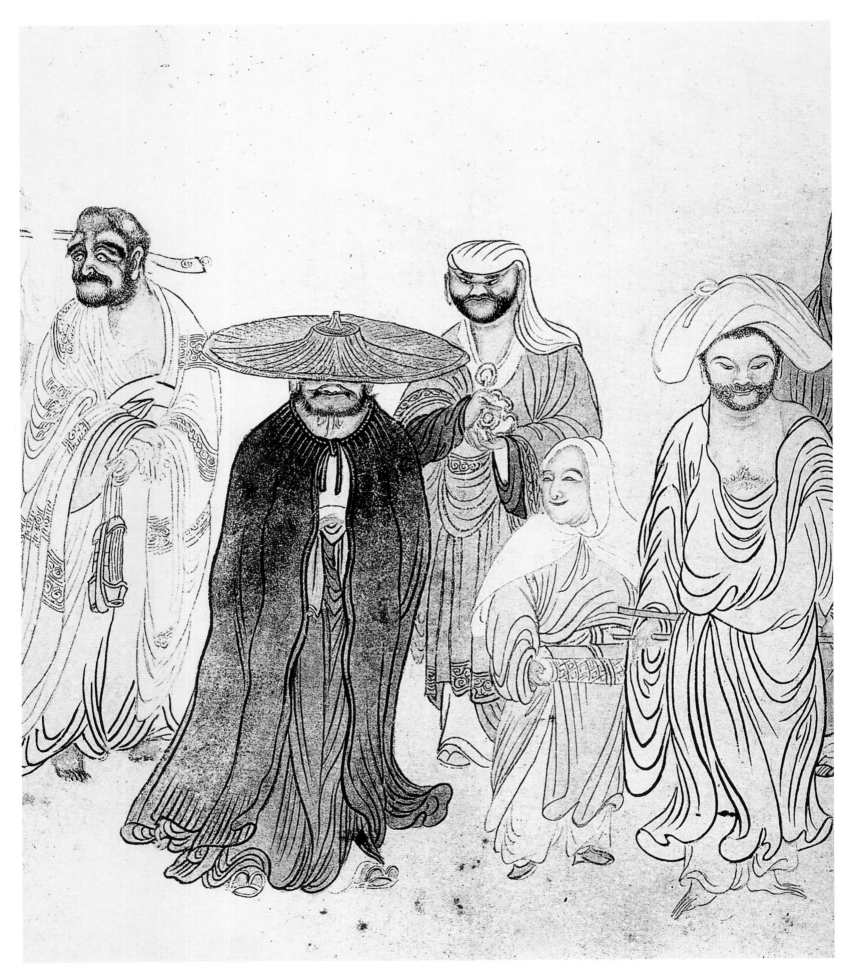

⊙ 五百罗汉图（局部二十五）

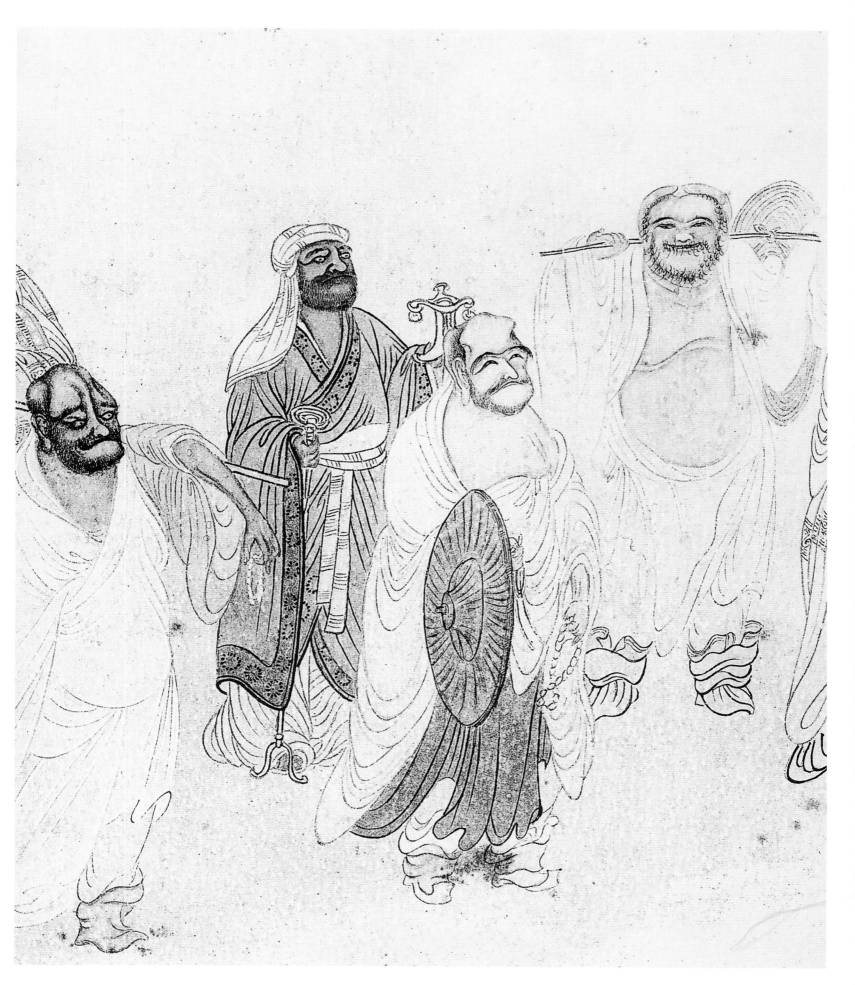

⊙ 五百罗汉图（局部二十六）

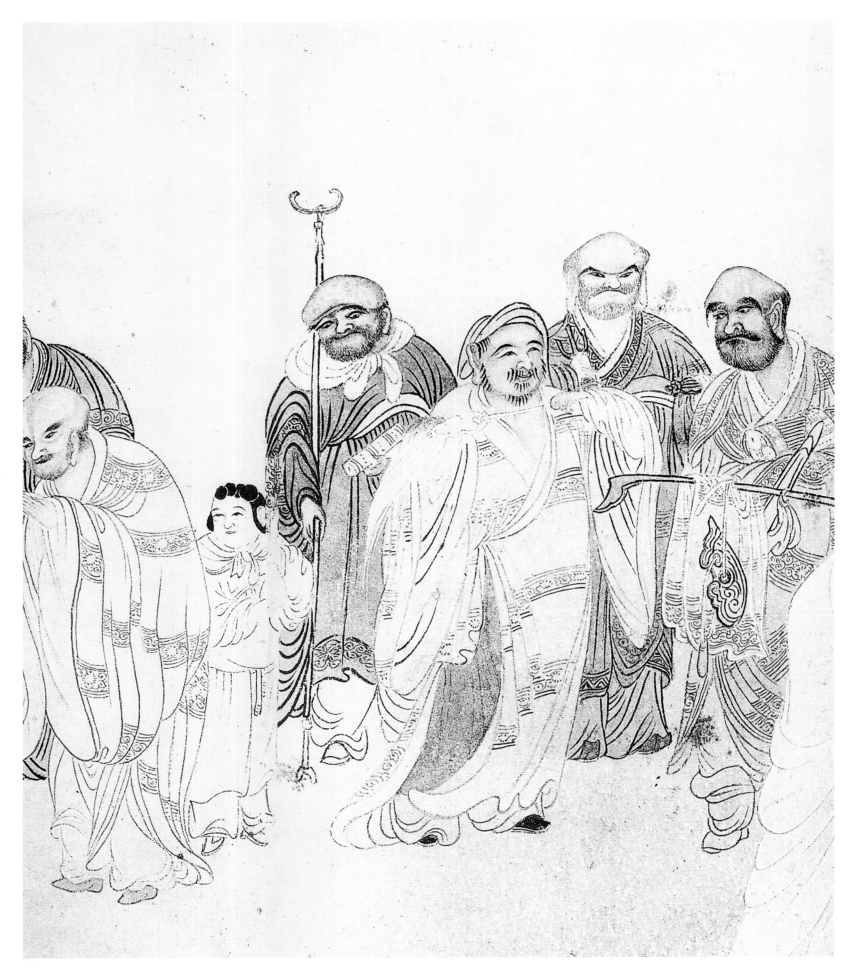

⊙ 五百罗汉图（局部二十七）

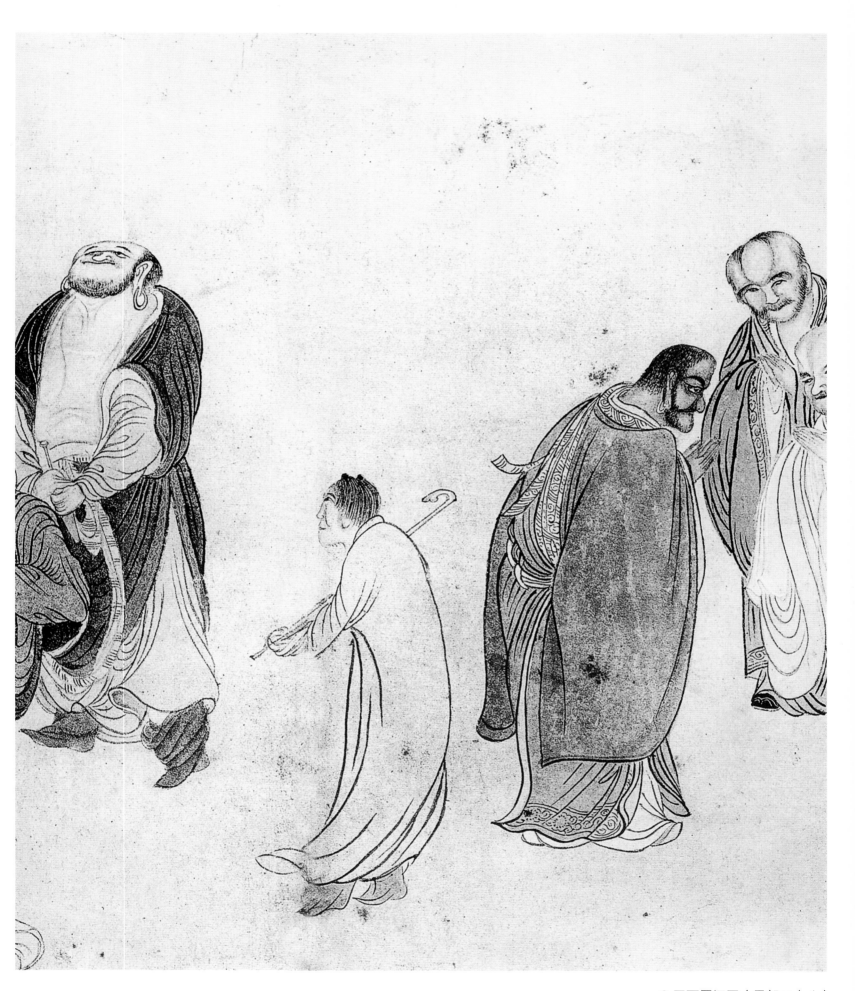

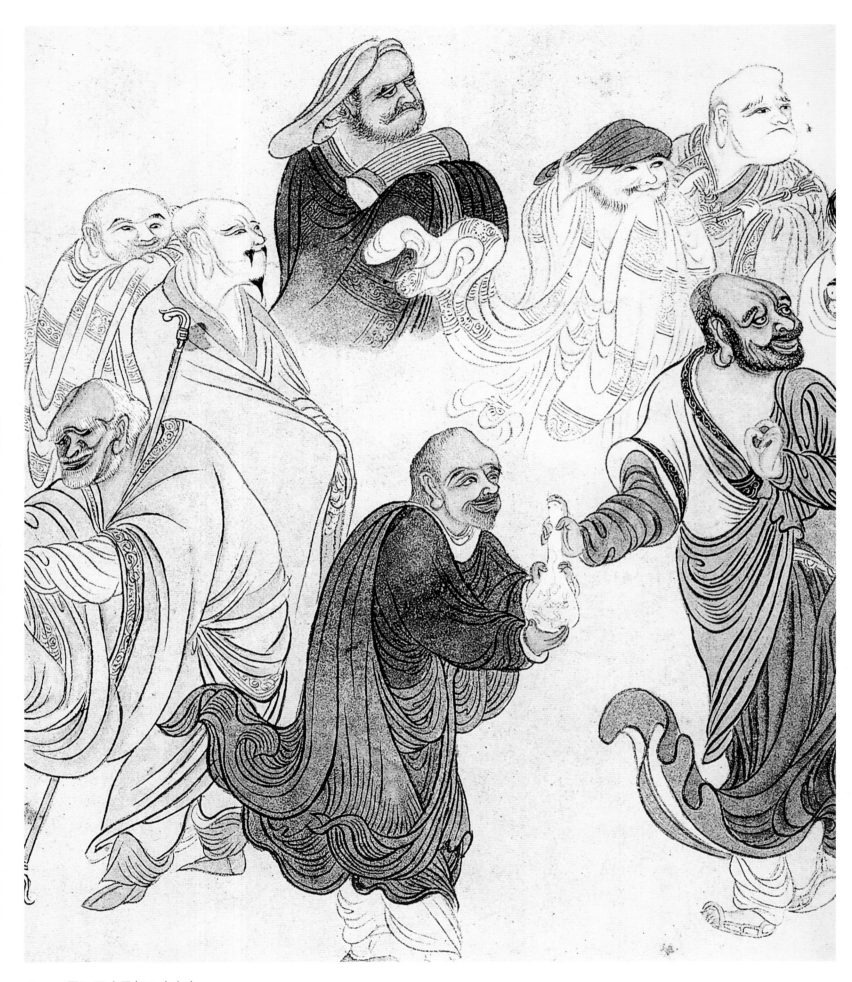

⊙ 五百罗汉图（局部二十九）

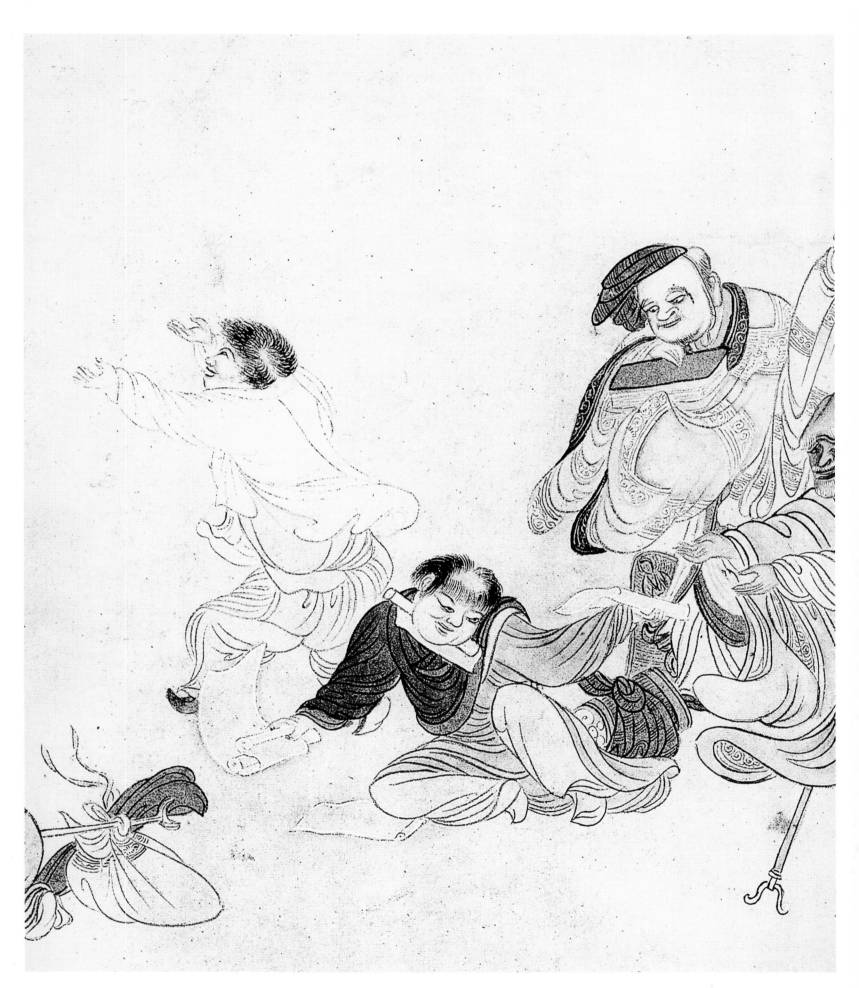

⊙ 五百罗汉图（局部三十）

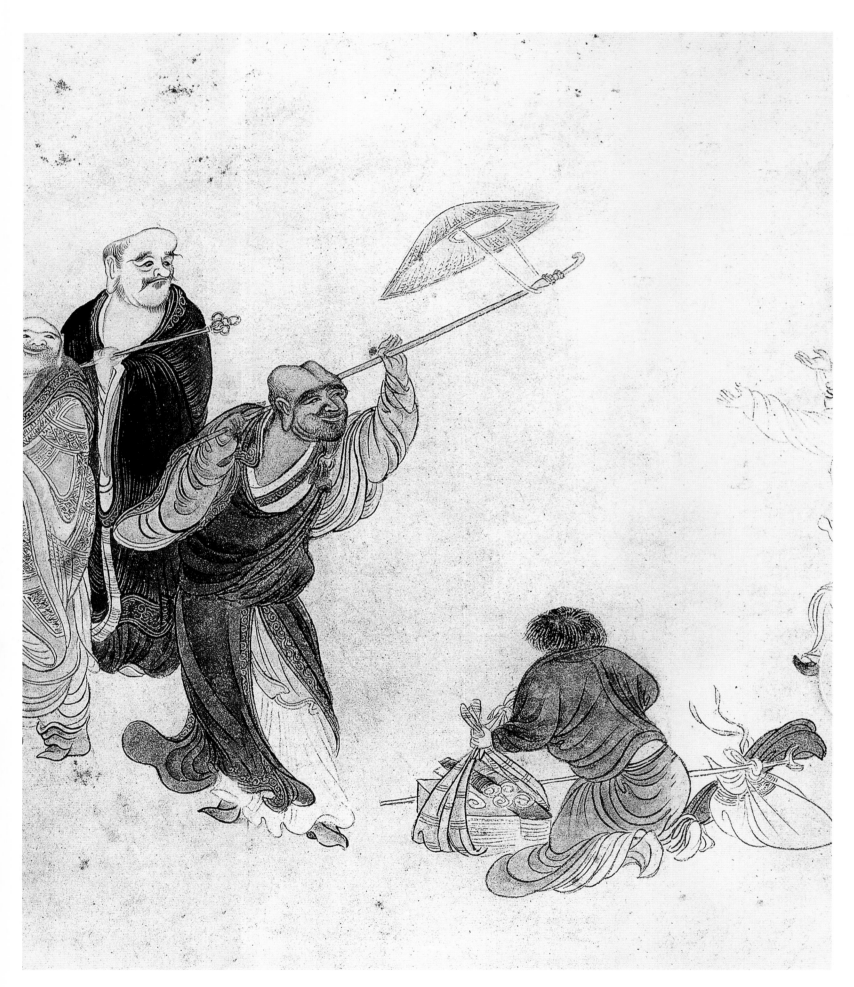

⊙ 五百罗汉图（局部三十一）

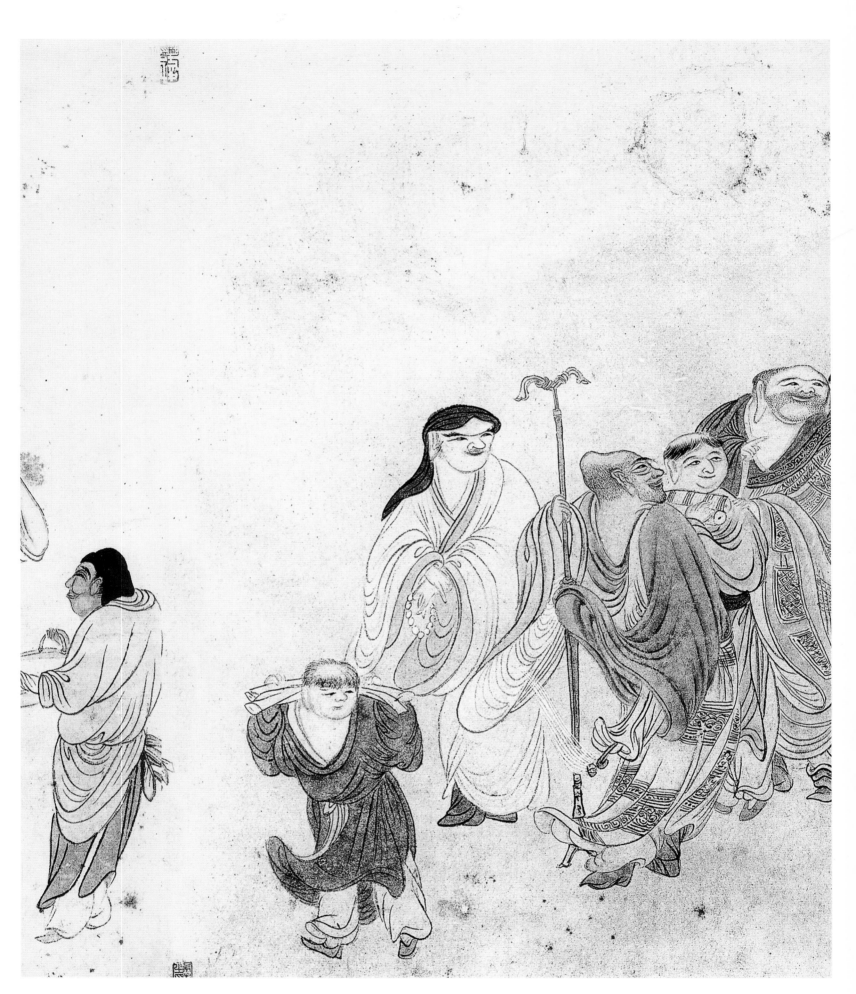

⊙ 五百罗汉图（局部三十二）

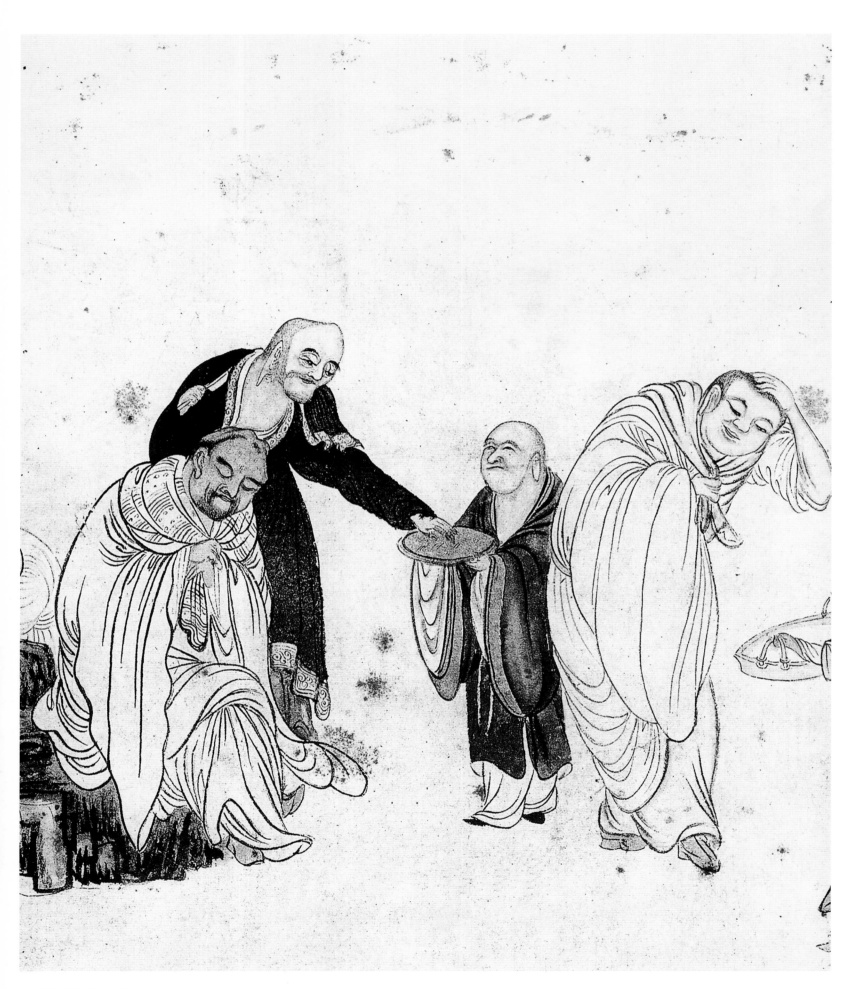

⊙ 五百罗汉图（局部三十三）

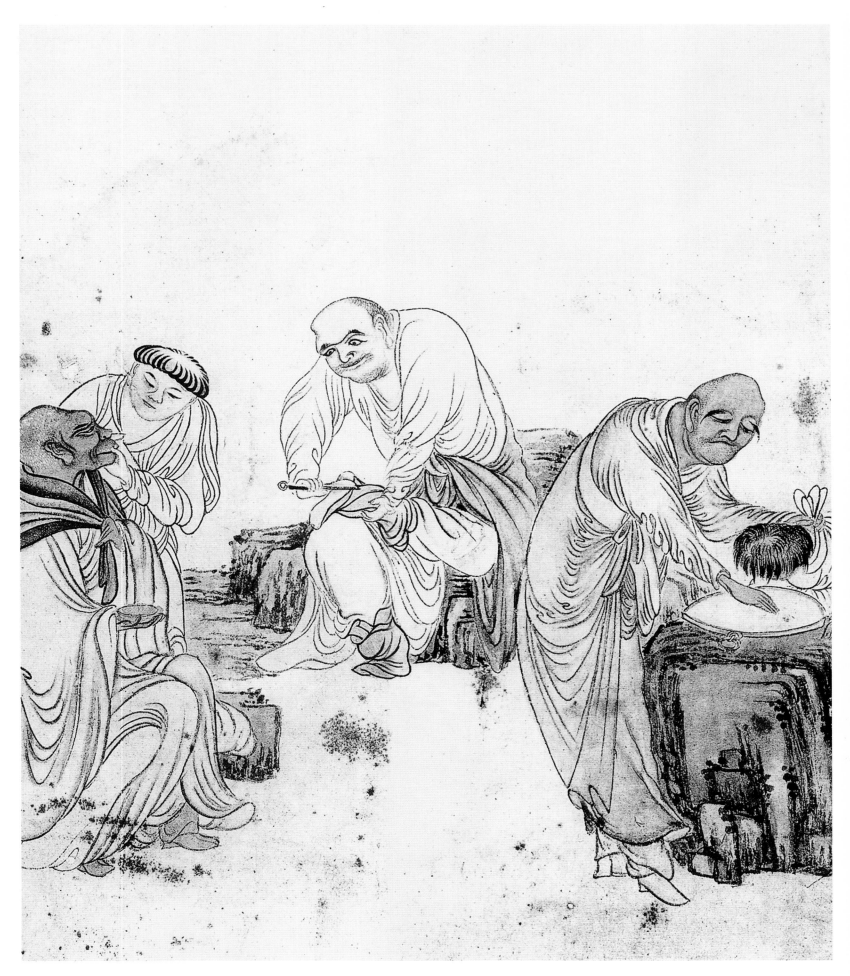

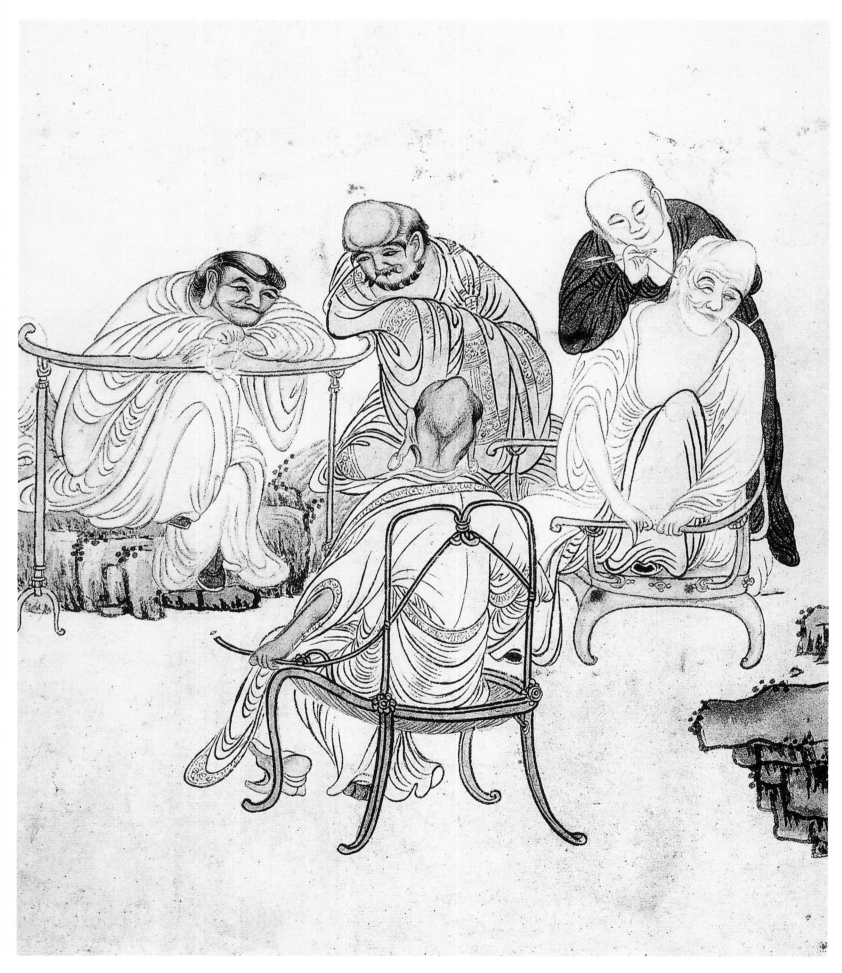

⊙ 五百罗汉图（局部三十五）

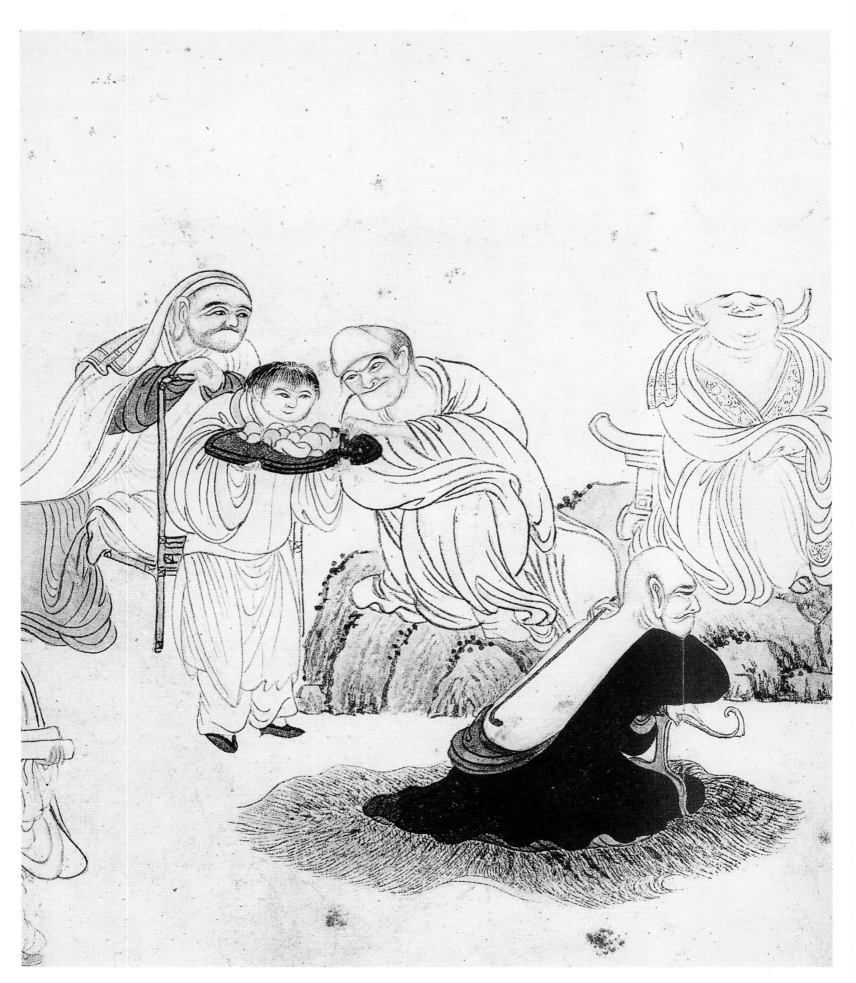

⊙ 五百罗汉图（局部三十六）

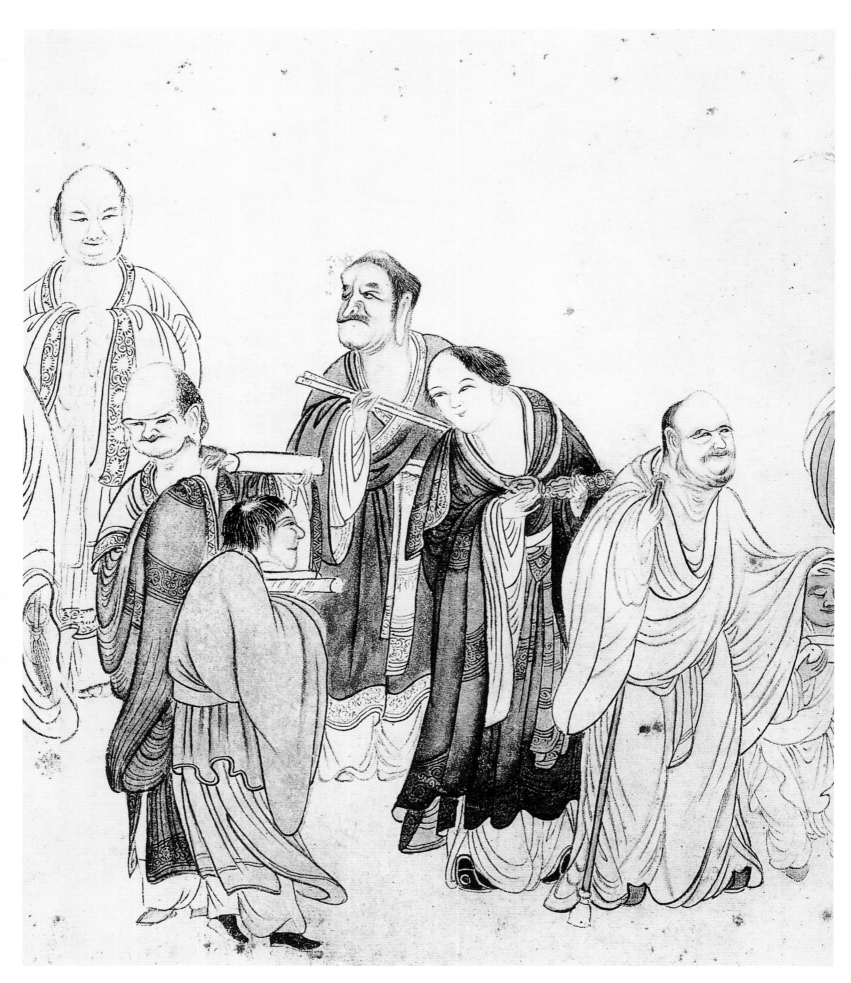

⊙ 五百罗汉图（局部三十七）

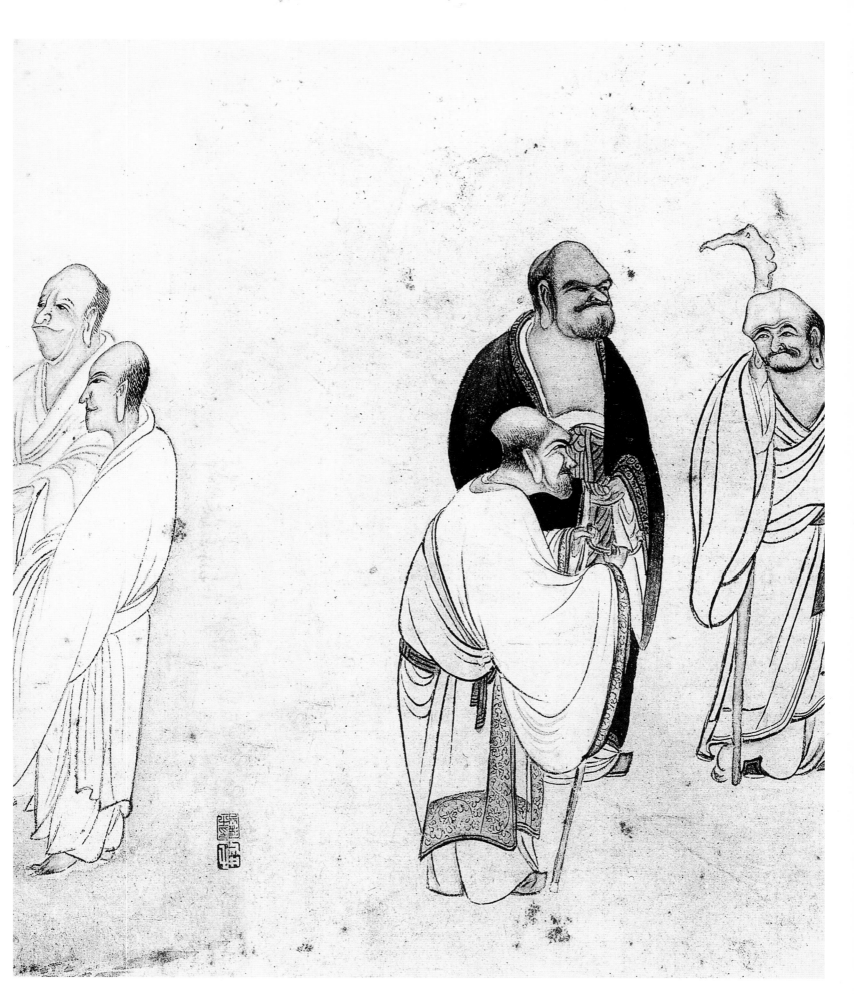

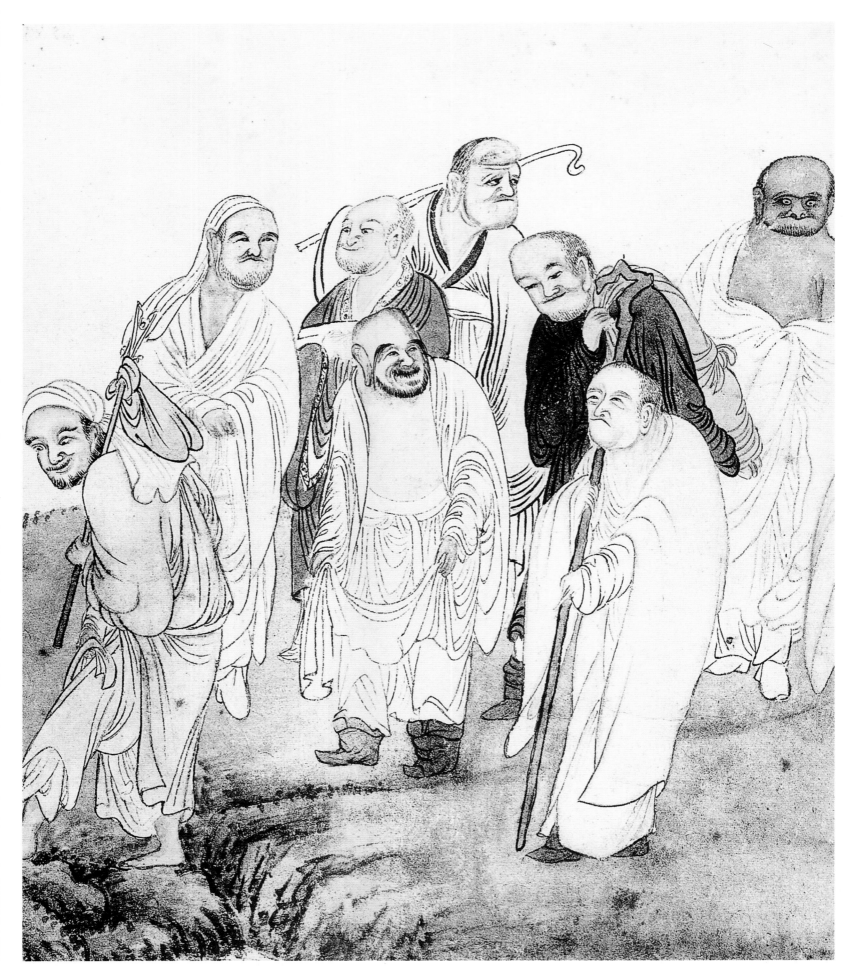

⊙ 五百罗汉图（局部三十九）

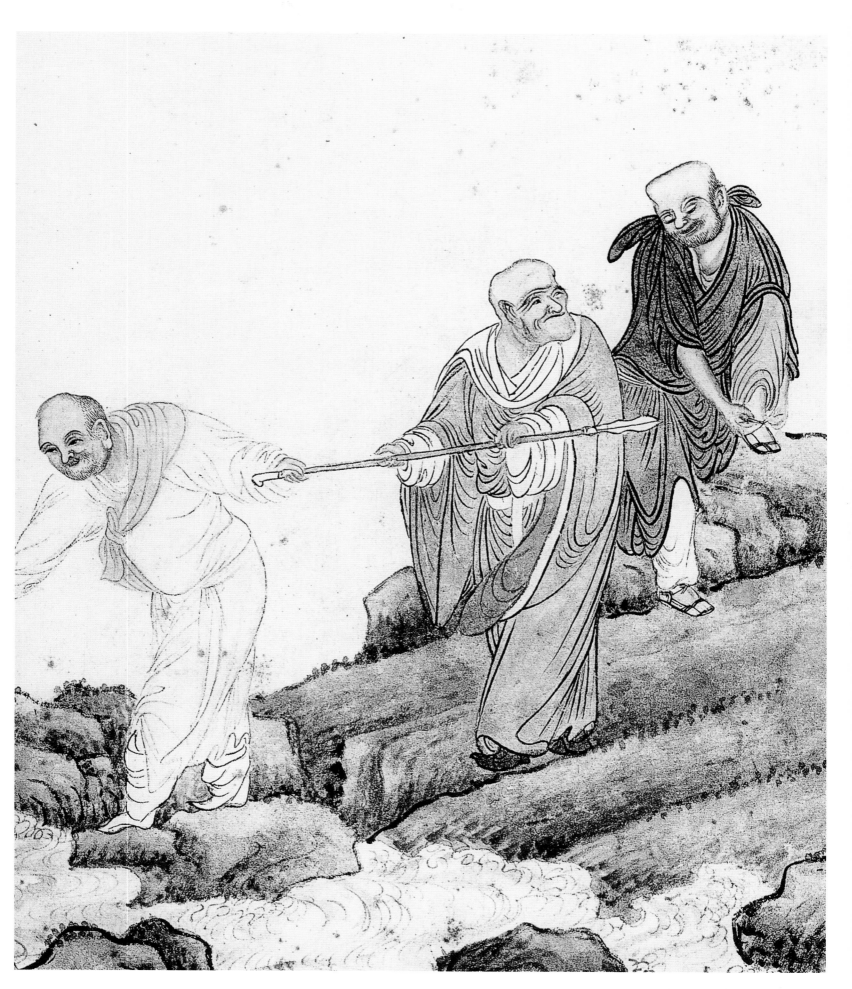

⊙ 五百罗汉图（局部四十）

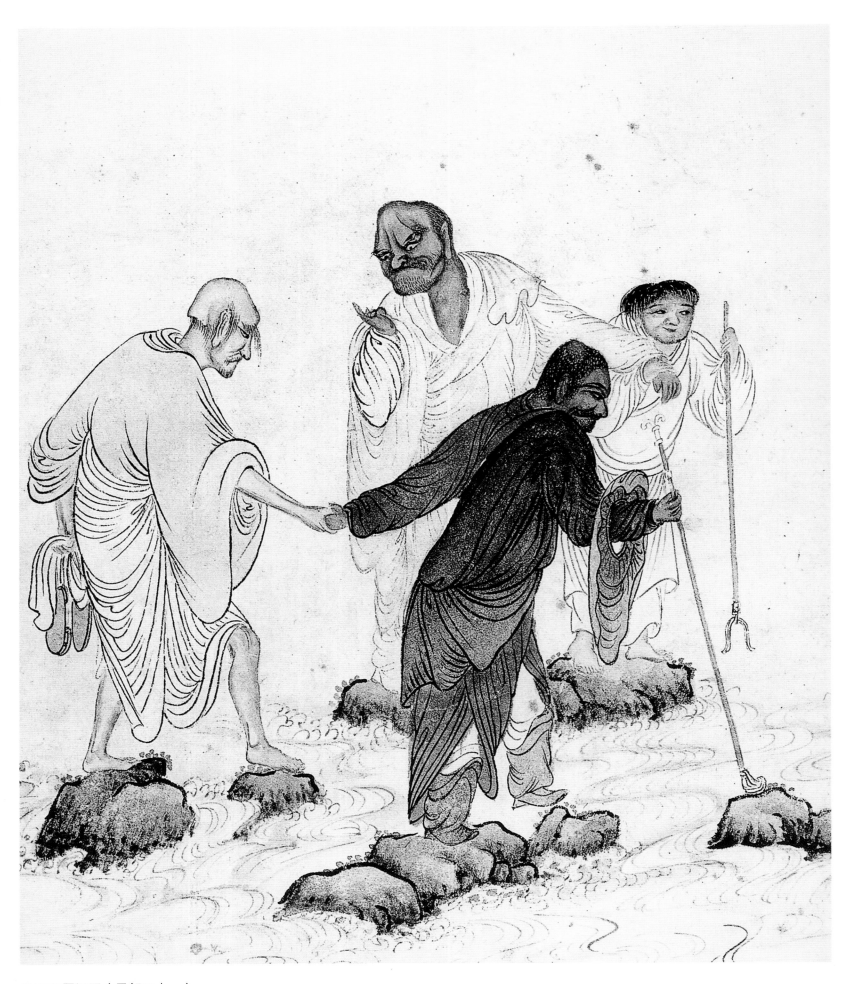

⊙ 五百罗汉图（局部四十一）

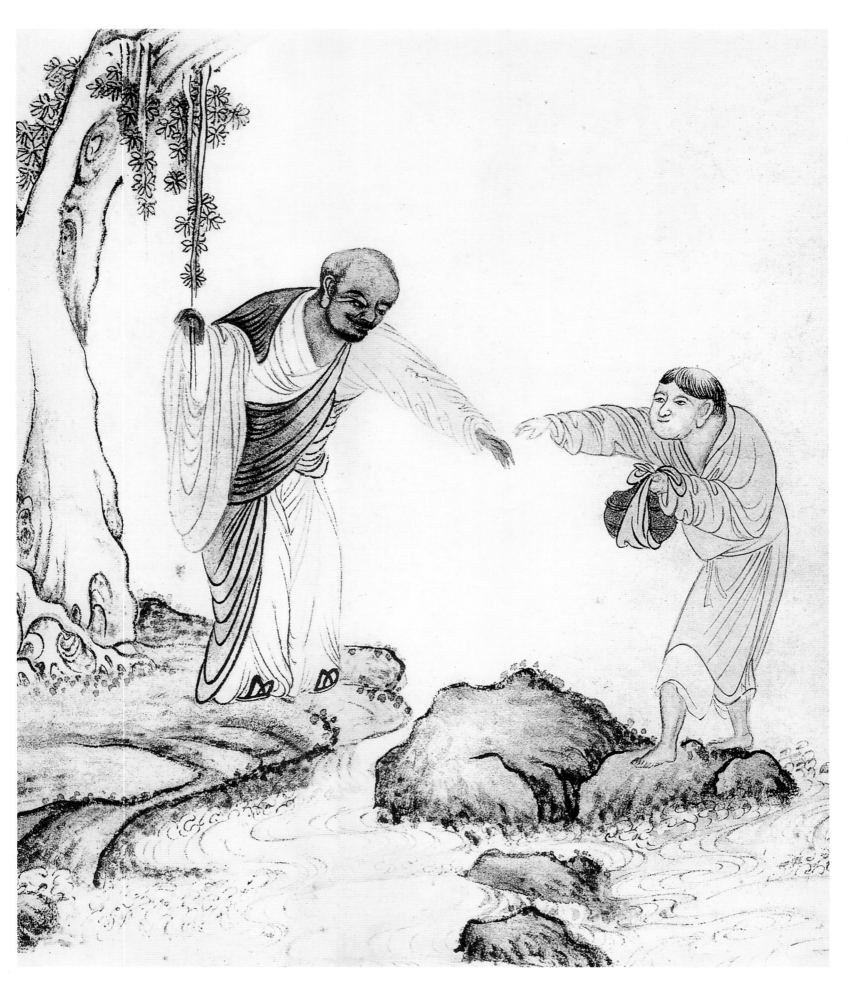

⊙ 五百罗汉图（局部四十二）

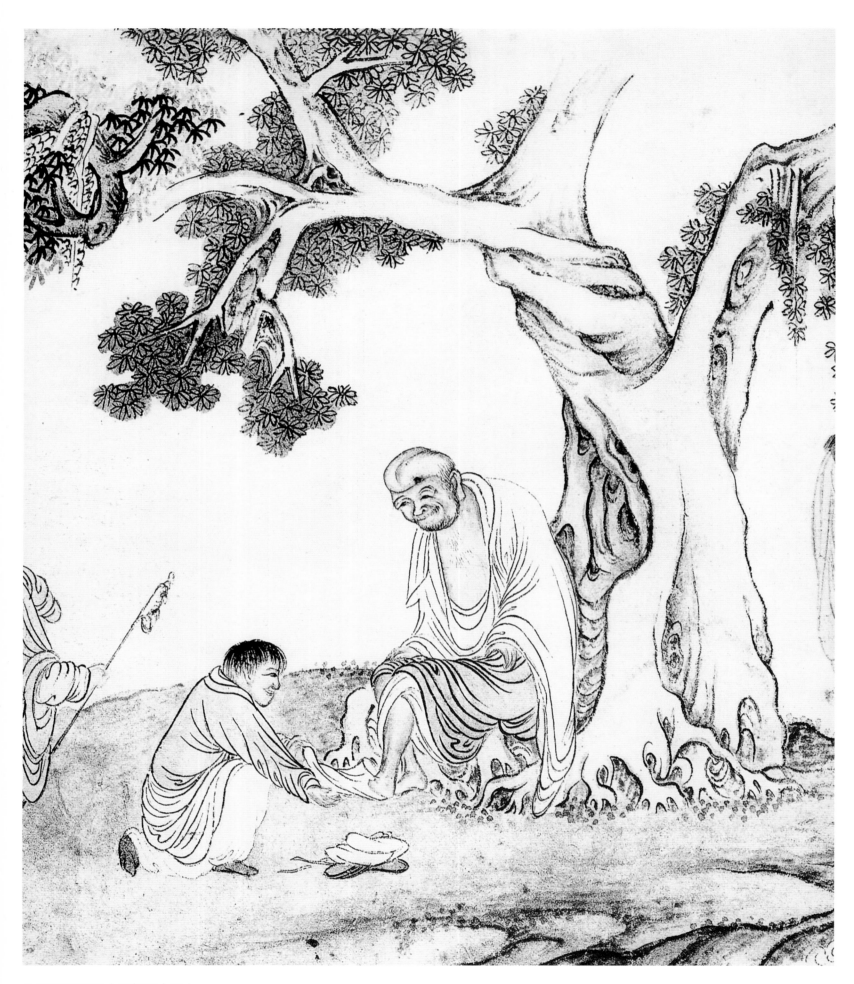

⊙ 五百罗汉图（局部四十三）

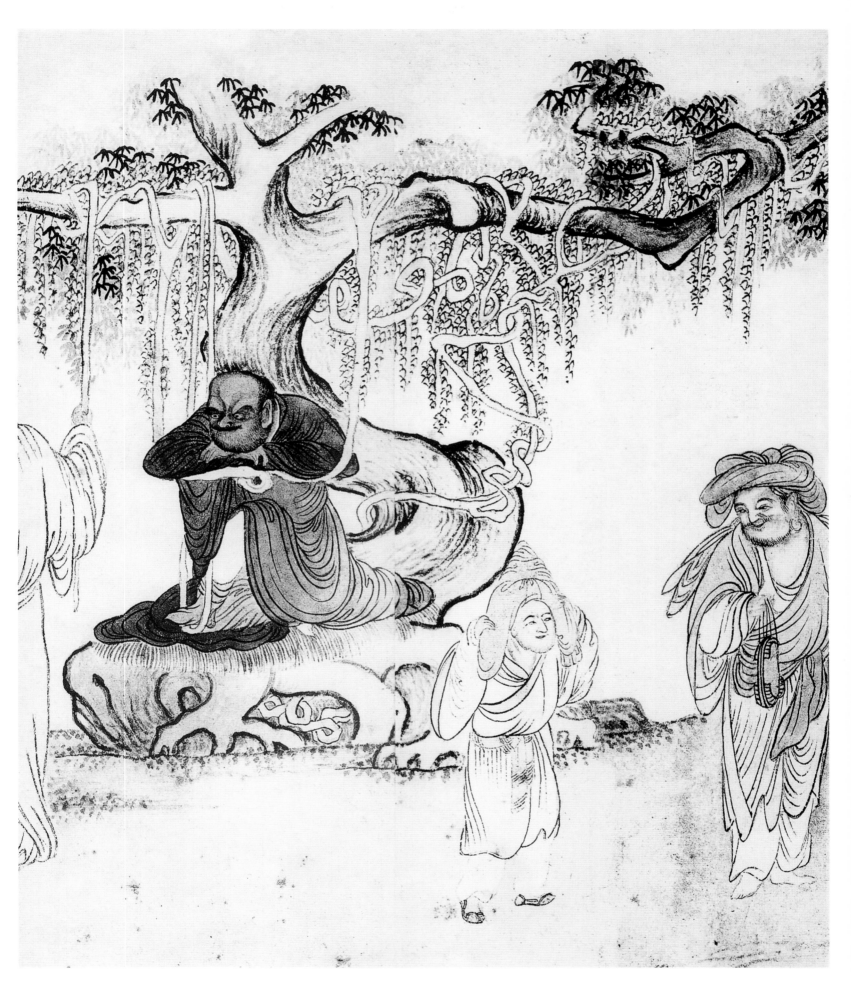

⊙ 五百罗汉图（局部四十四）

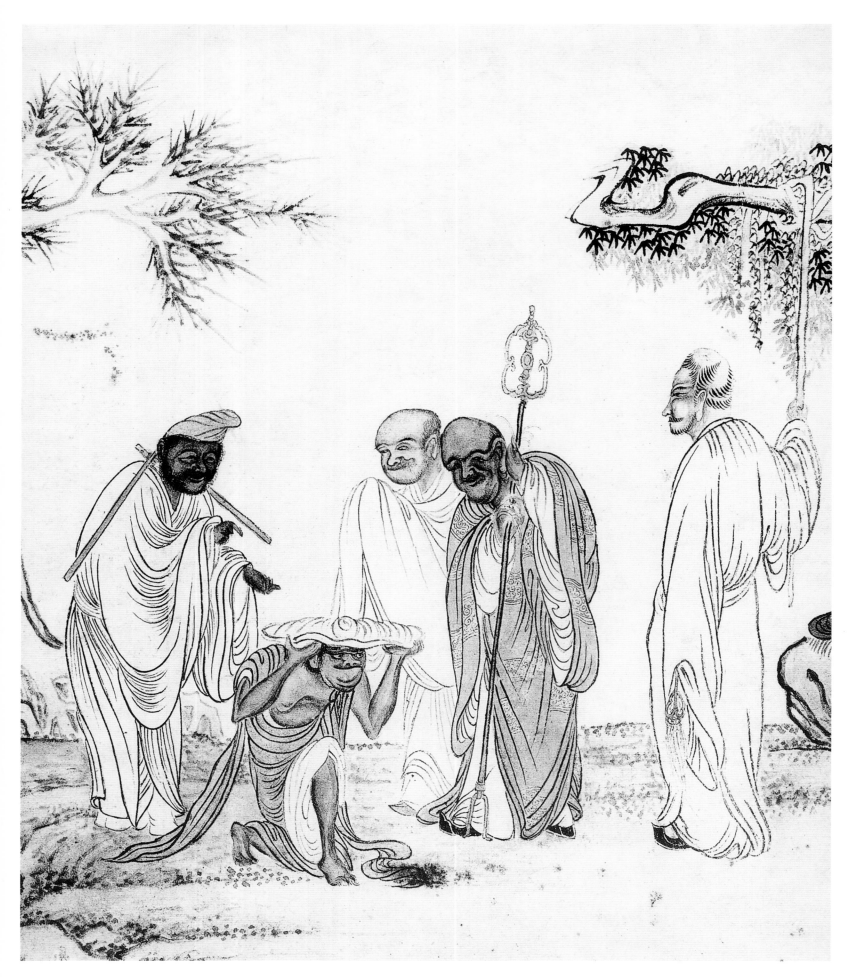

⊙ 五百罗汉图（局部四十五）

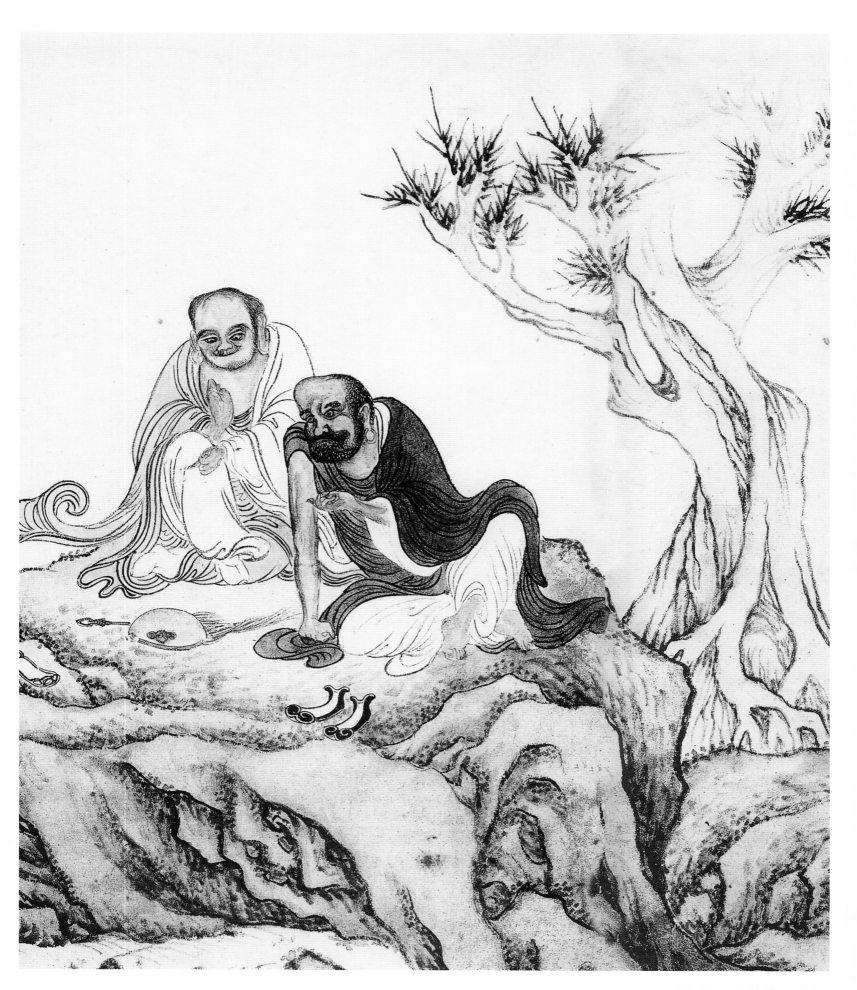

⊙ 五百罗汉图（局部四十六）

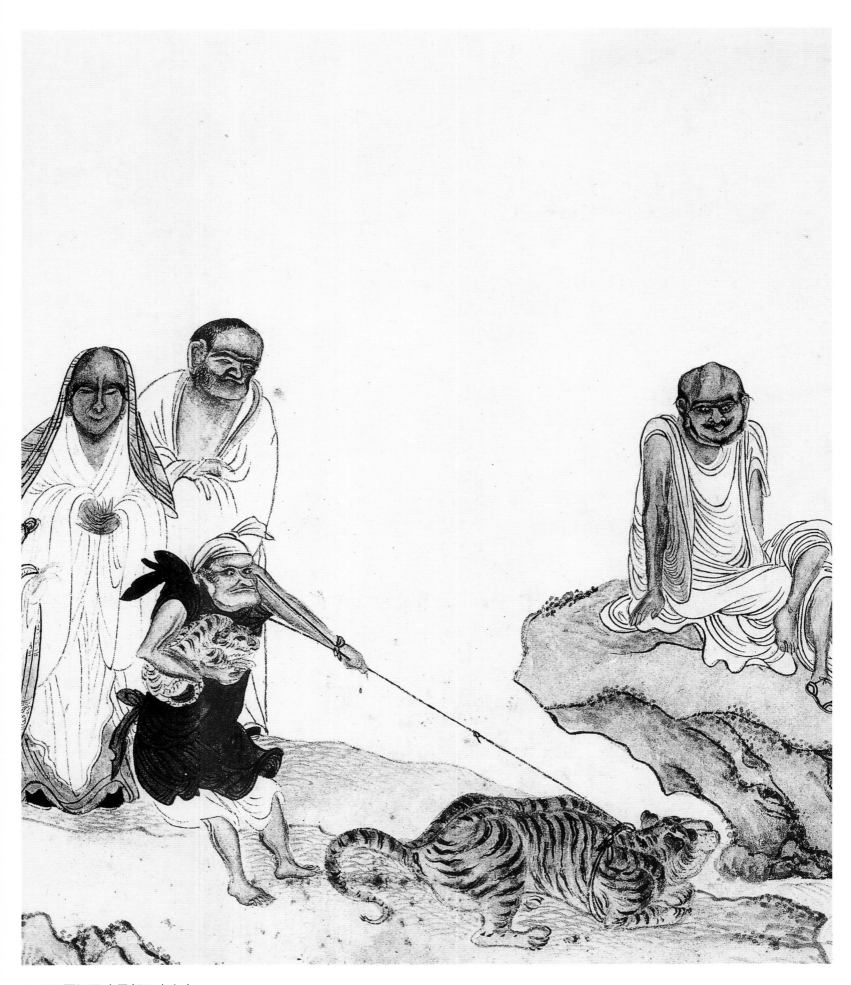

⊙ 五百罗汉图（局部四十七）

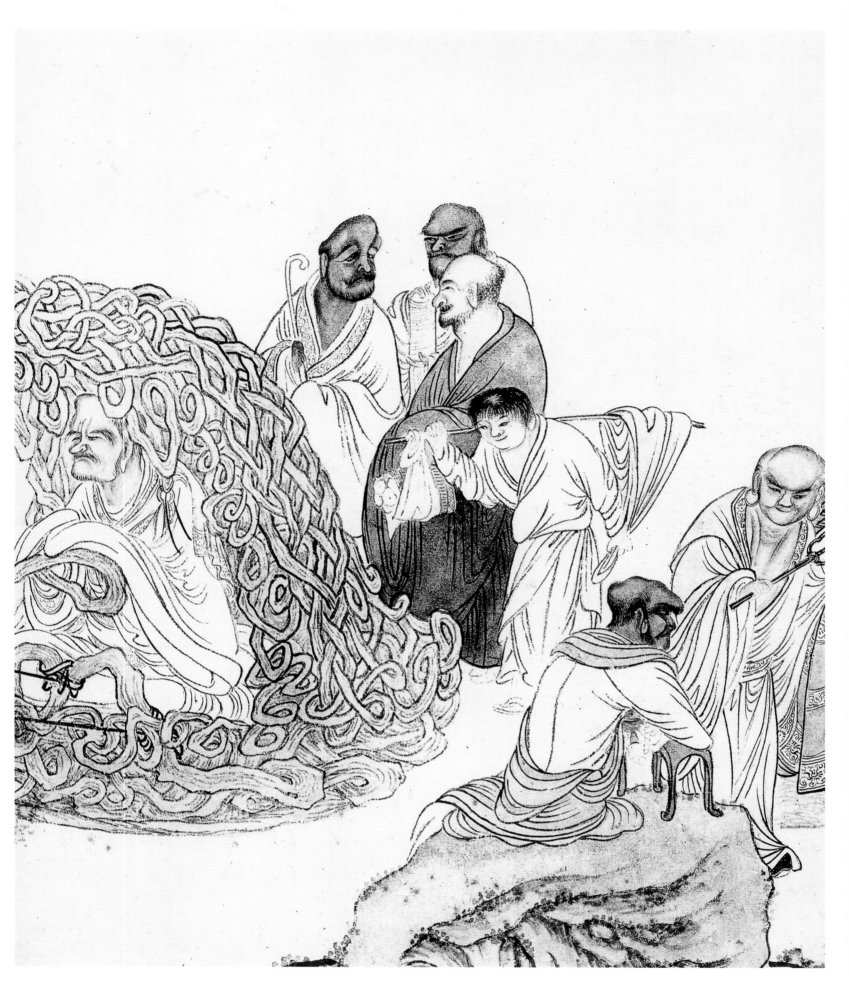

○ 五百罗汉图（局部四十八）

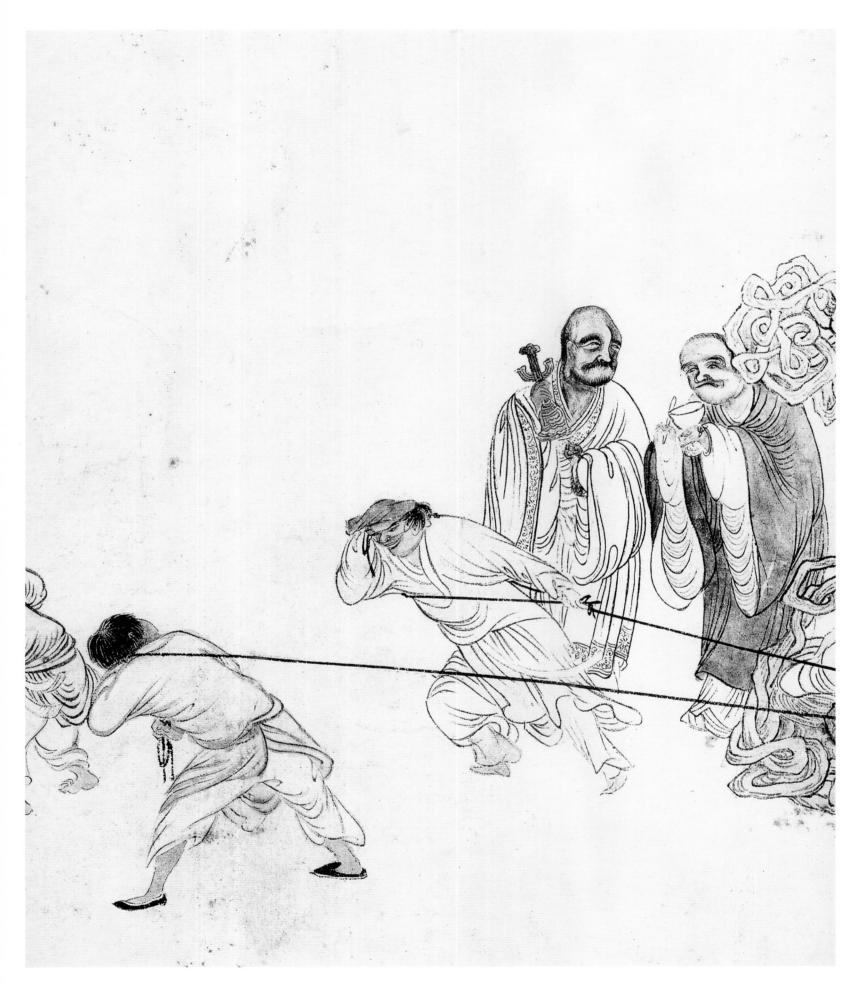

⊙ 五百罗汉图（局部四十九）

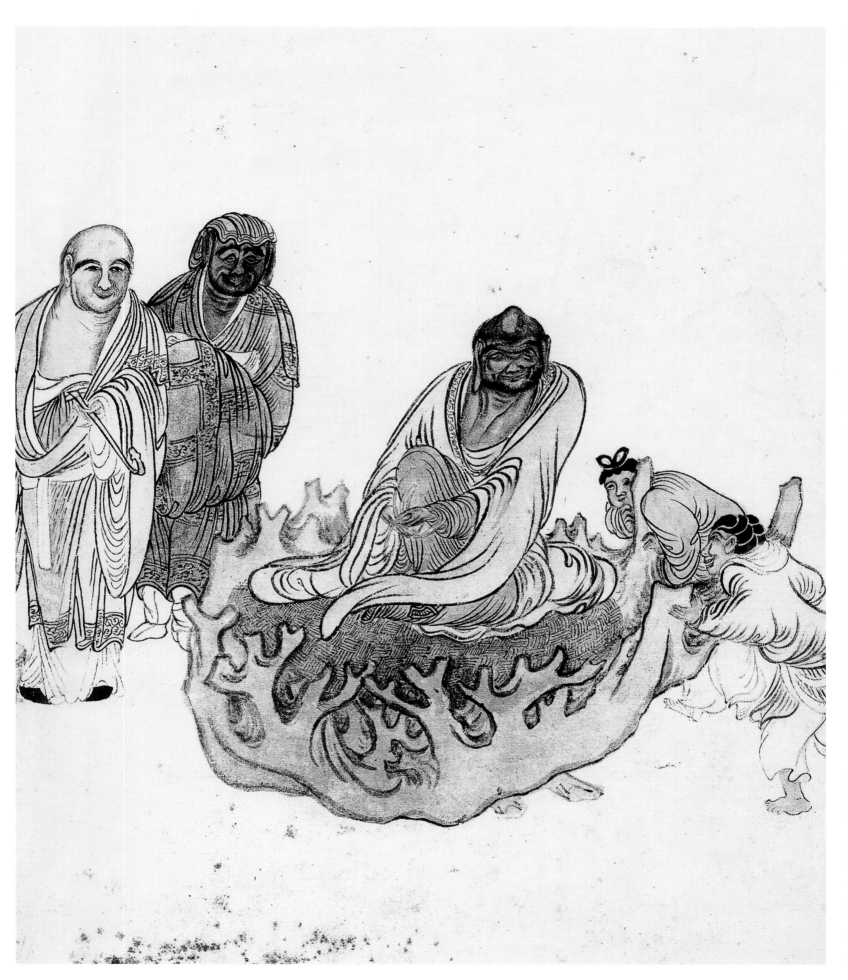

○ 五百罗汉图（局部五十）

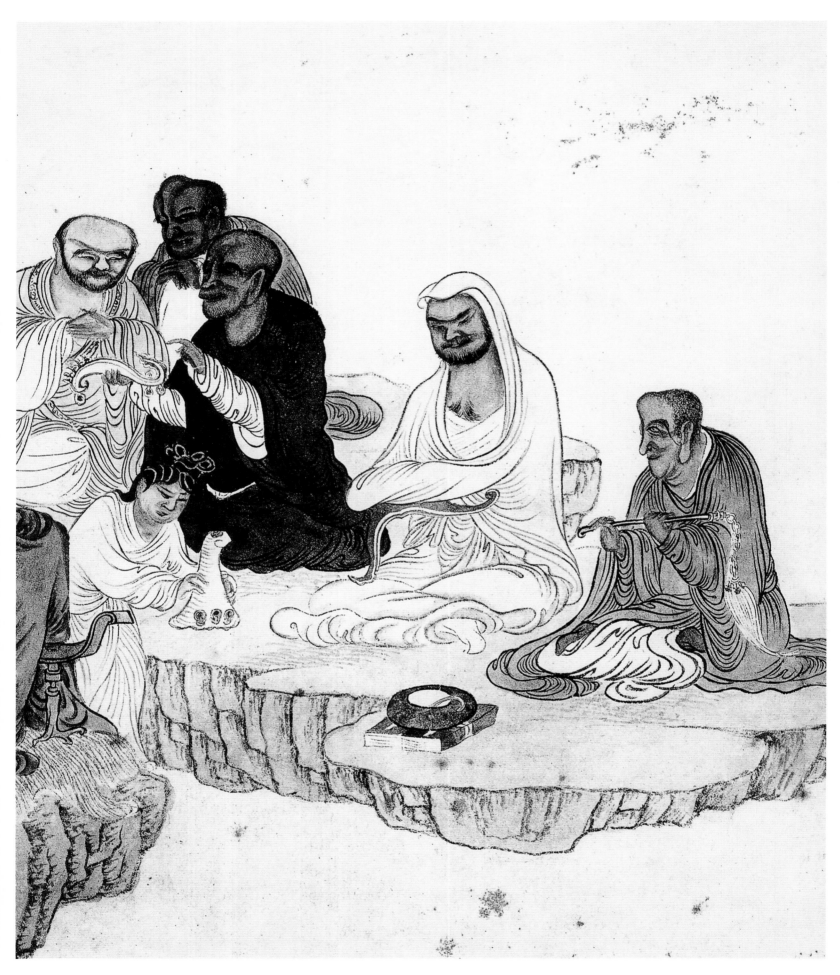

⊙ 五百罗汉图（局部五十一）

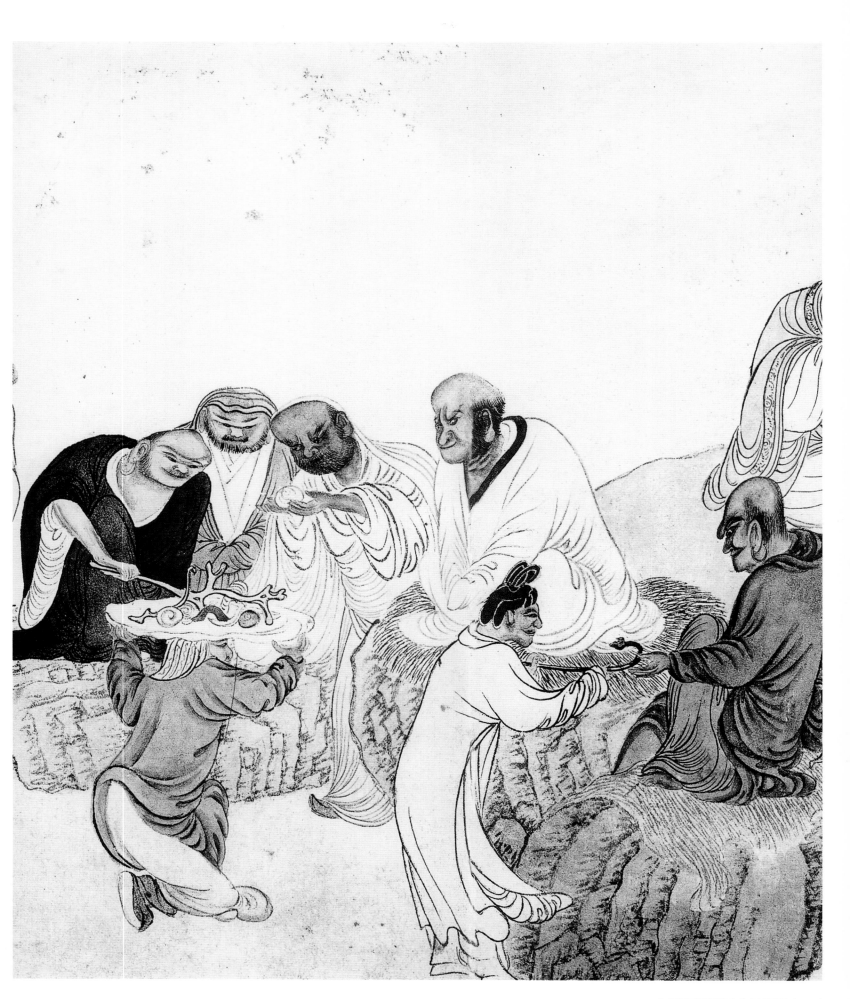

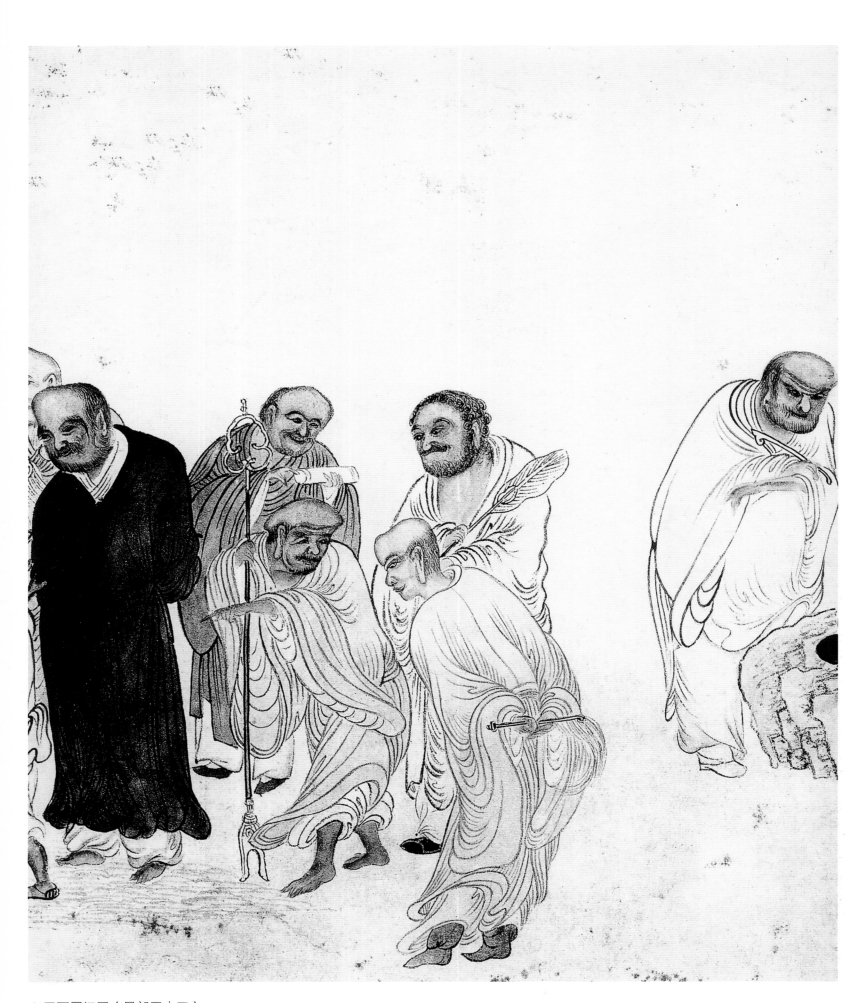

⊙ 五百罗汉图（局部五十三）

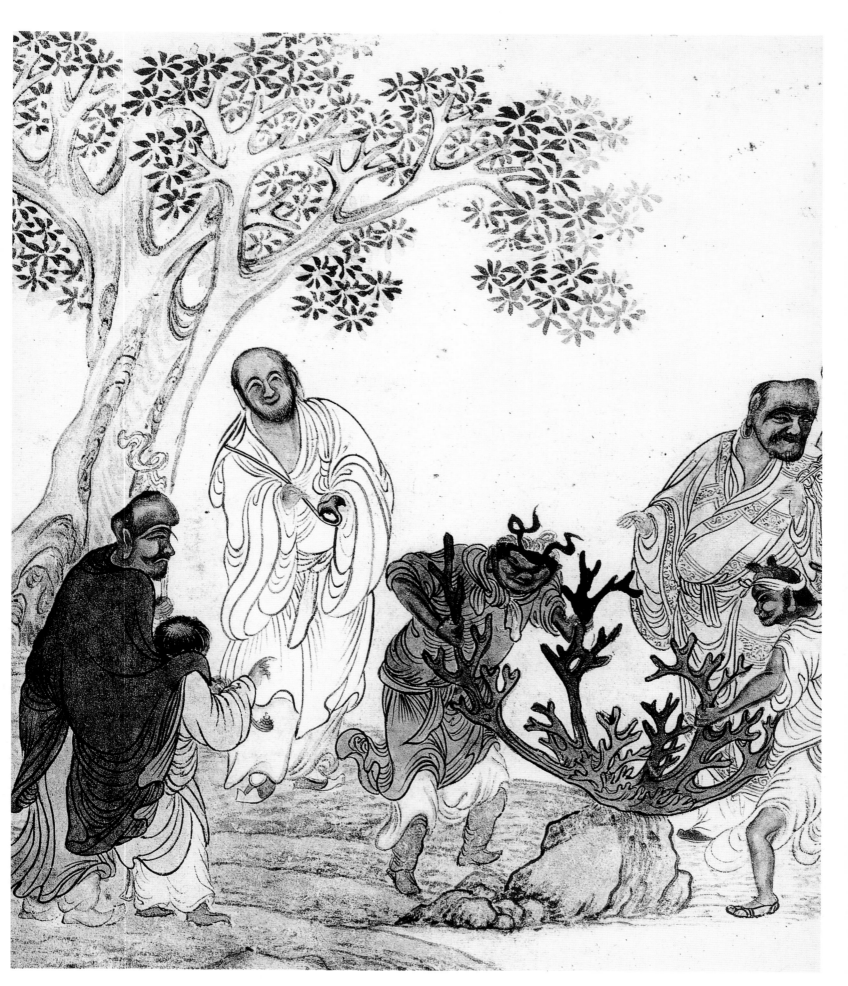

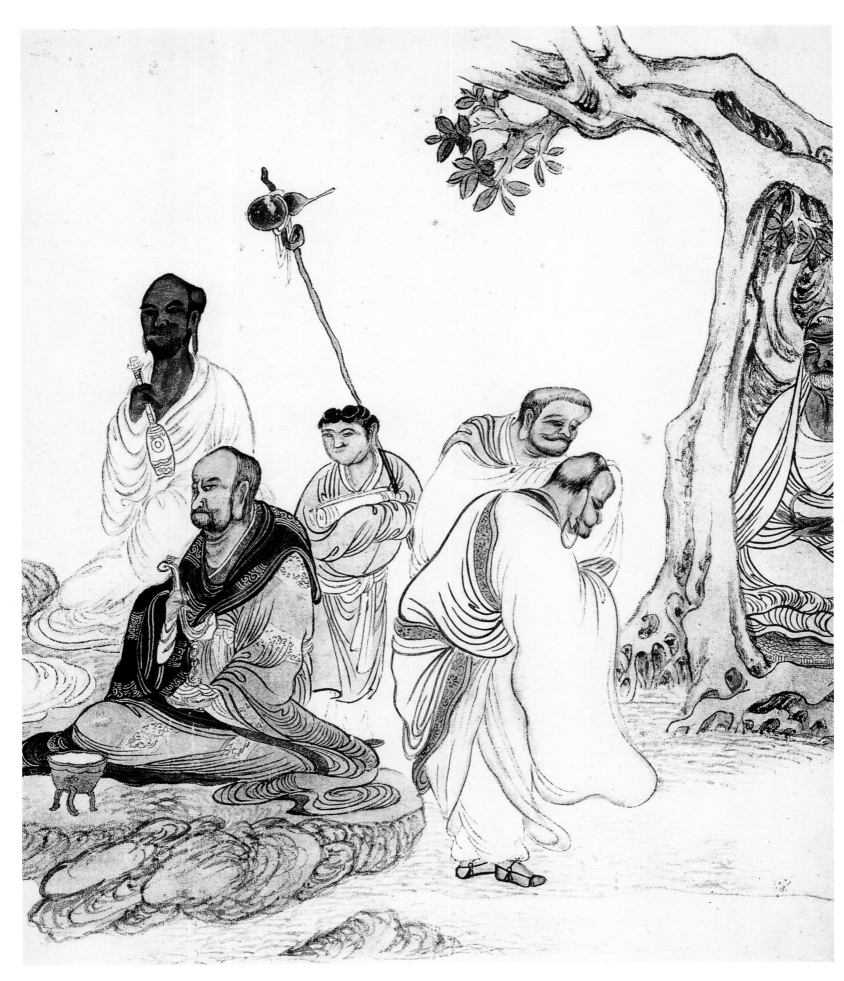

⊙ 五百罗汉图（局部五十五）

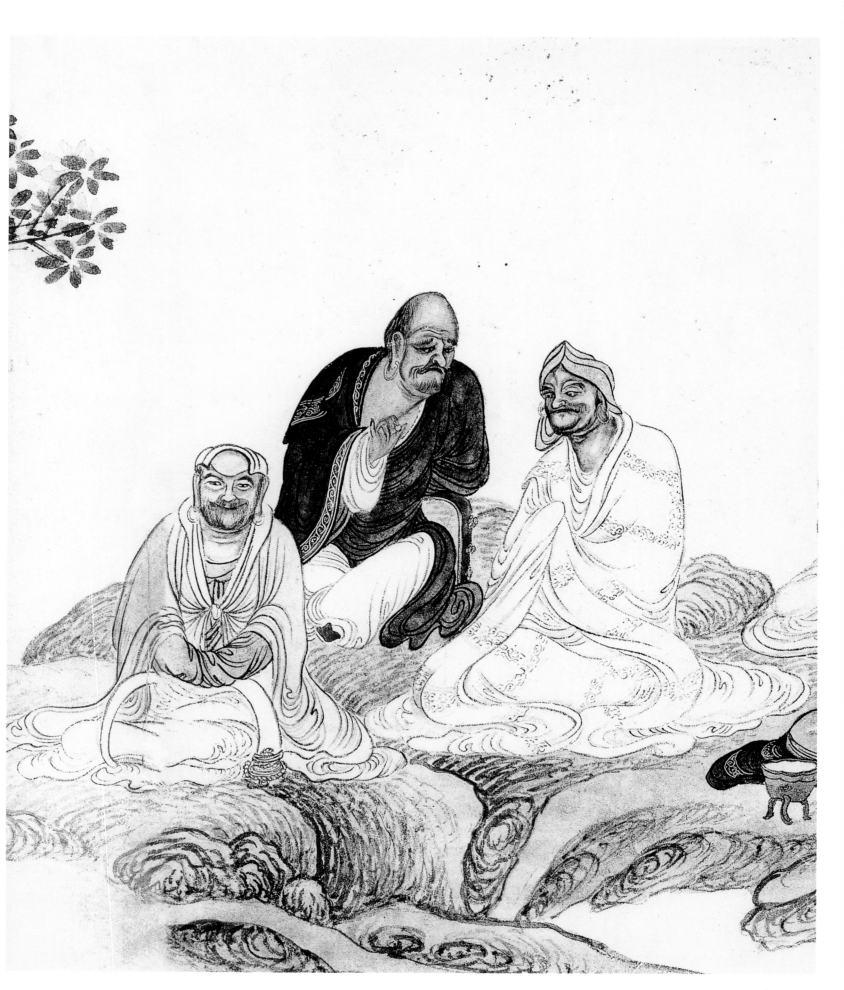

⊙ 五百罗汉图（局部五十六）

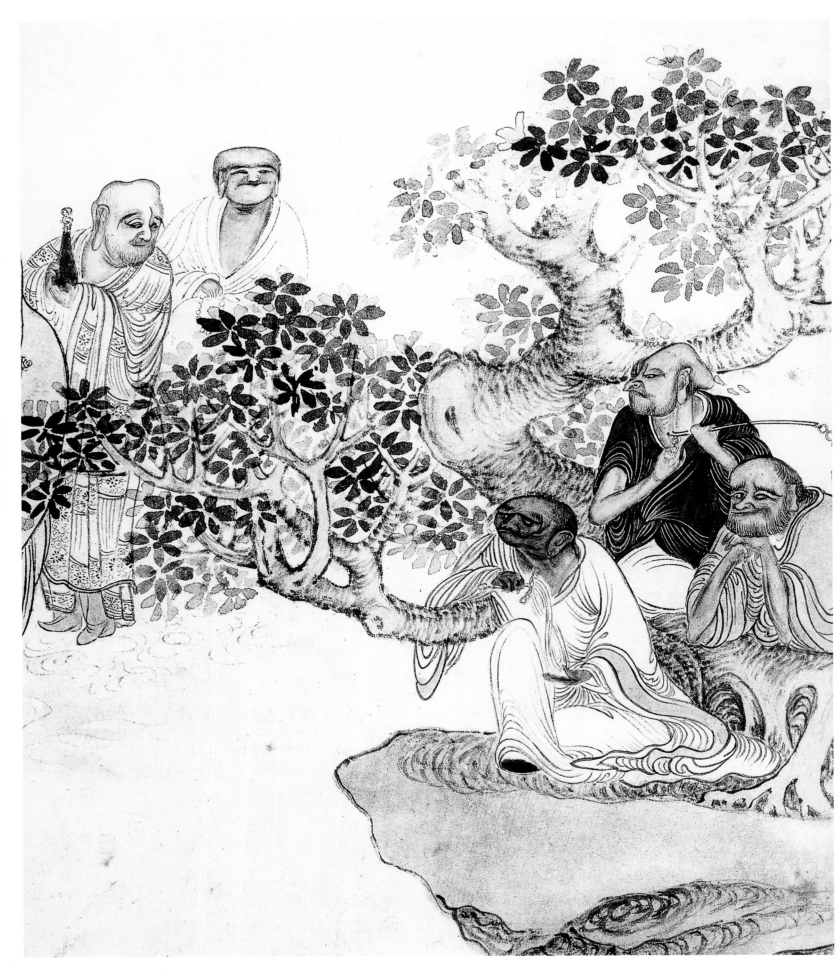

⊙ 五百罗汉图（局部五十七）

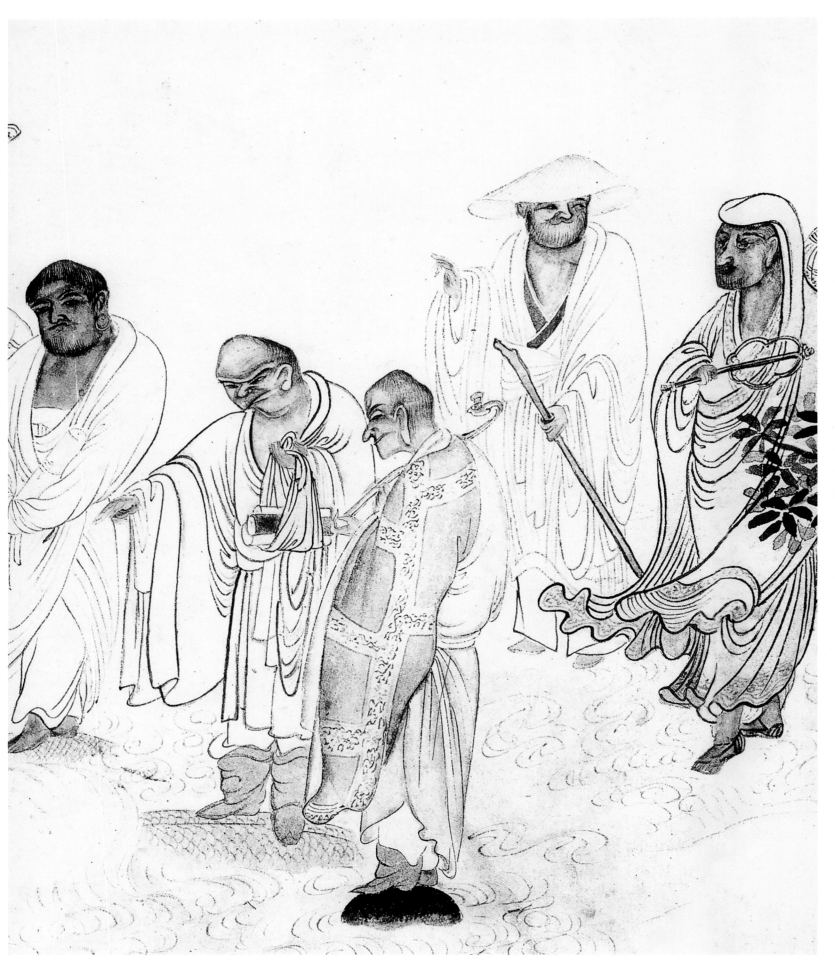

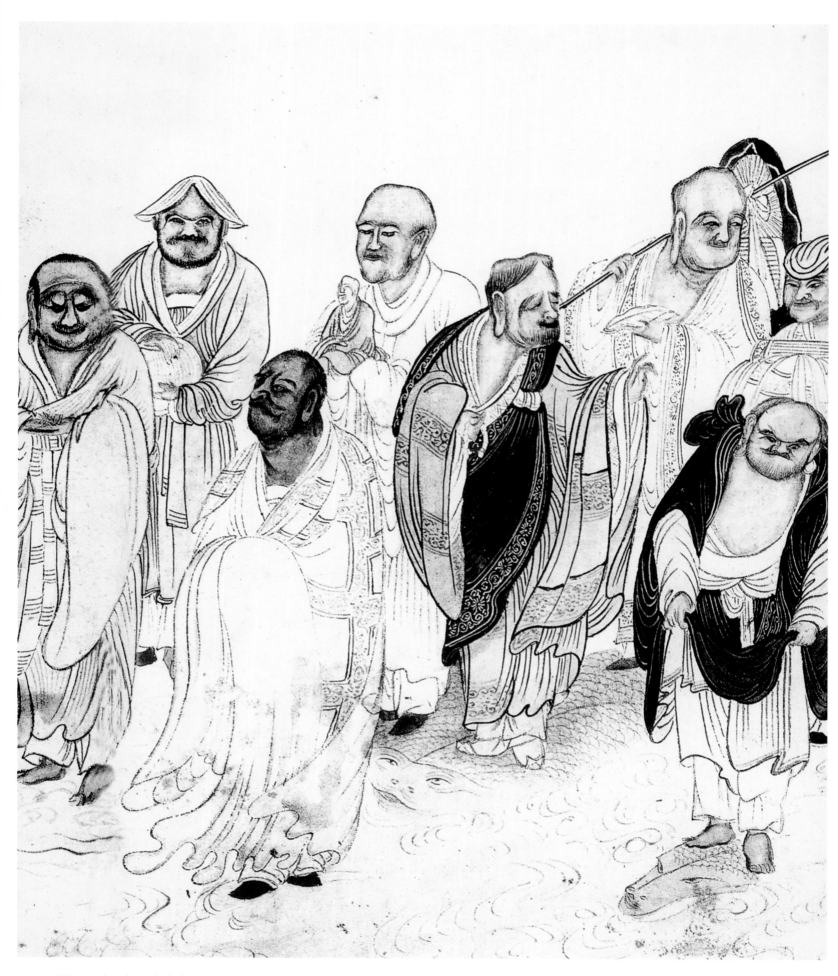

⊙ 五百罗汉图（局部五十九）

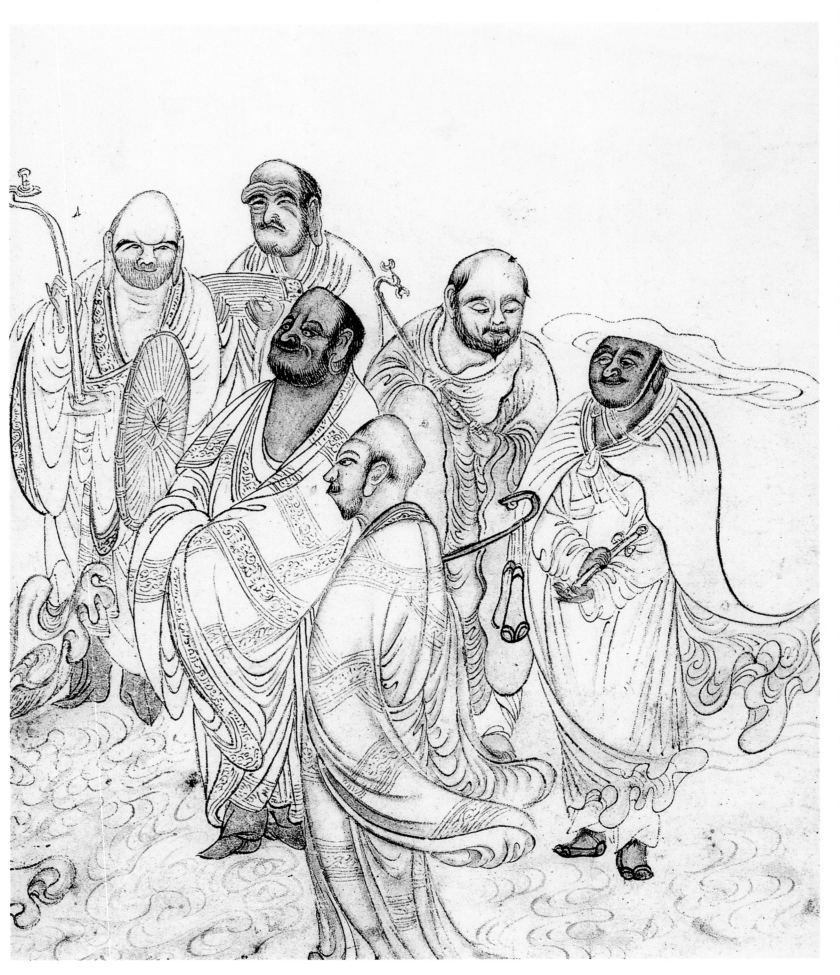

⊙ 五百罗汉图（局部六十）

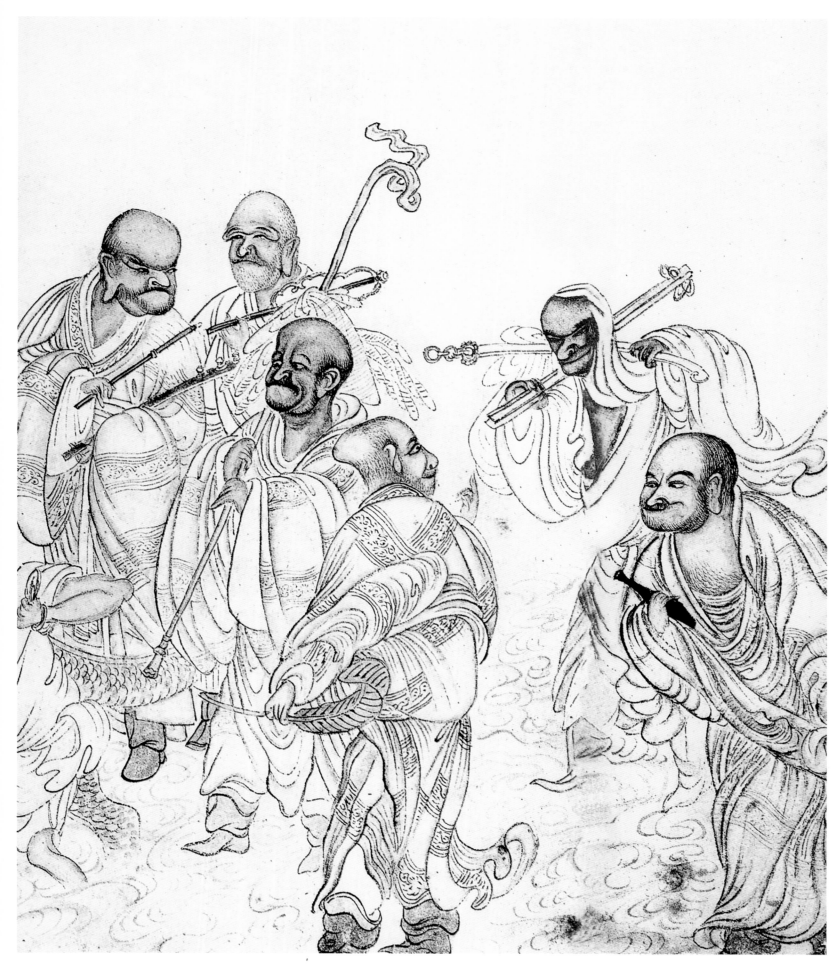

⊙ 五百罗汉图（局部六十一）

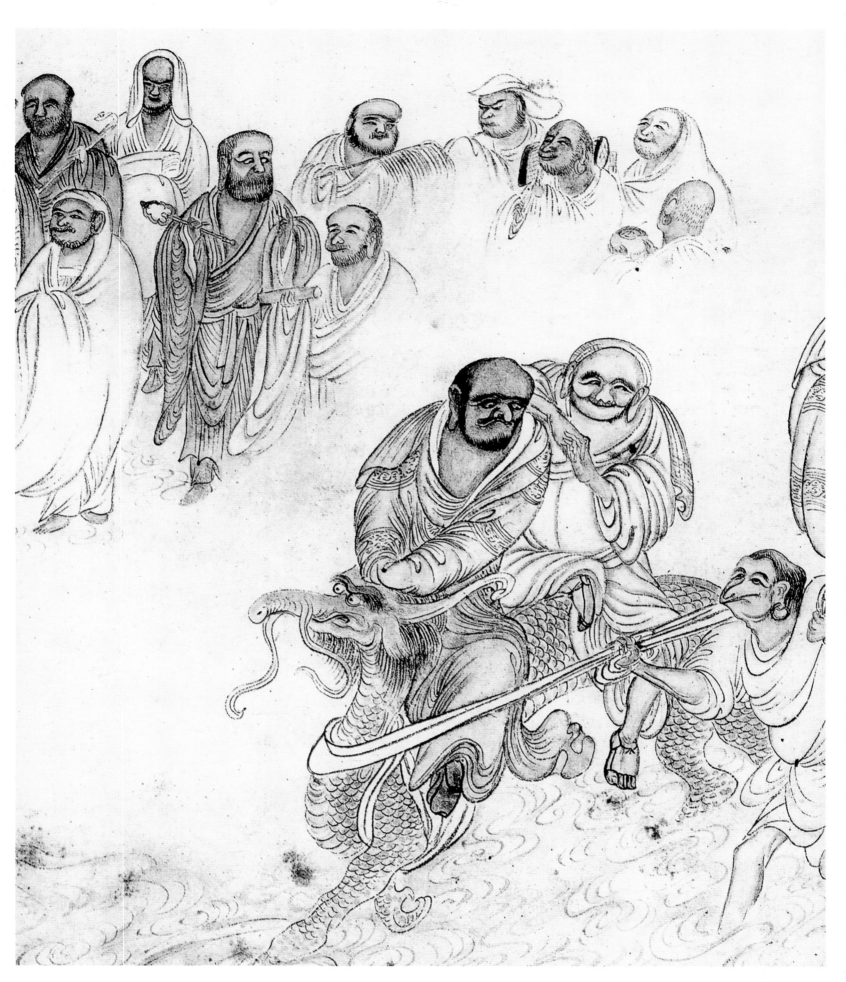

○ 五百罗汉图（局部六十二）

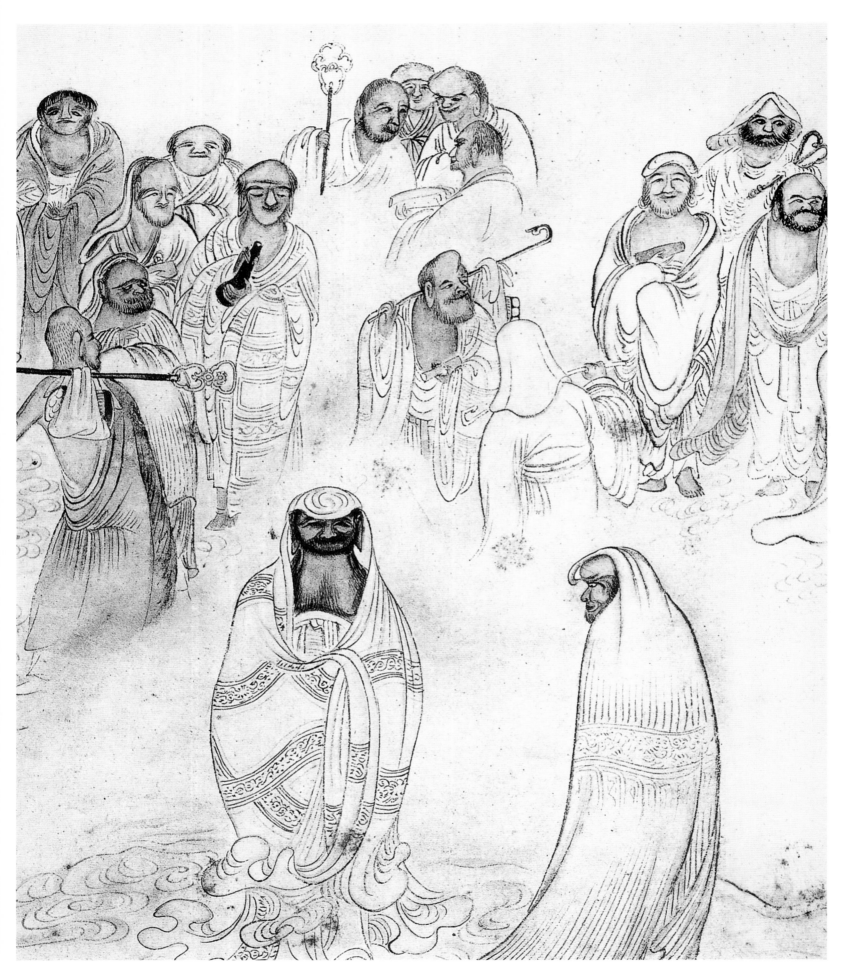

⊙ 五百罗汉图（局部六十三）

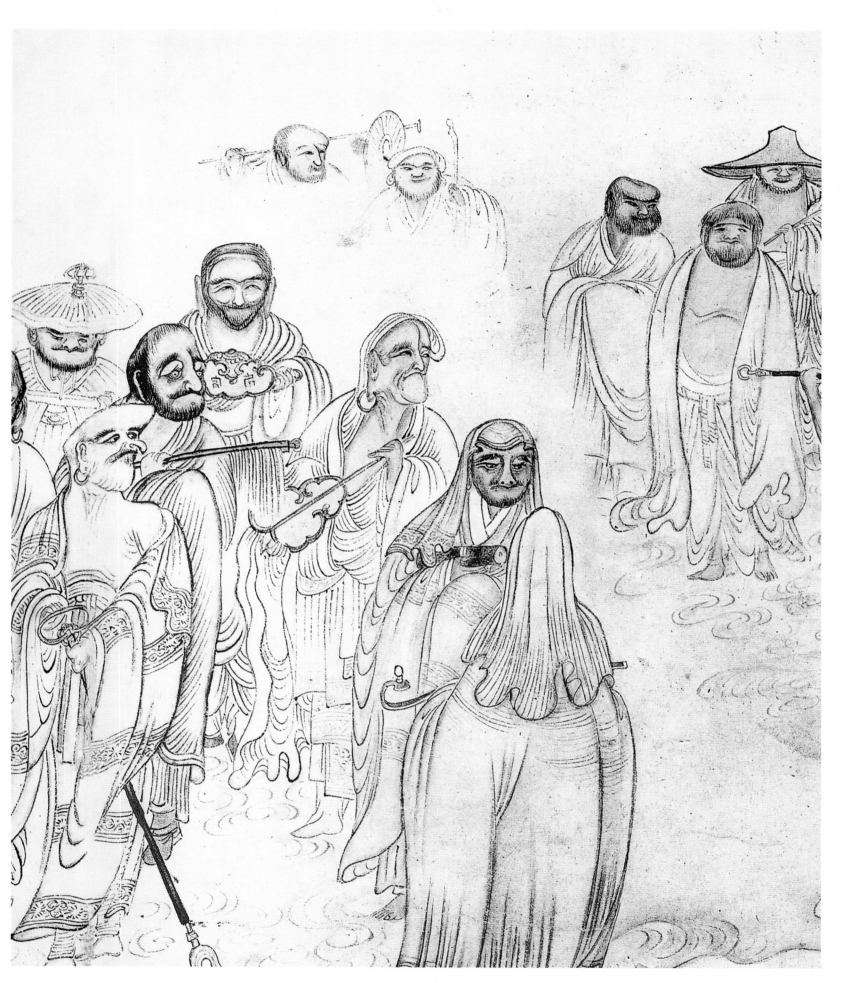

⊙ 五百罗汉图（局部六十四）

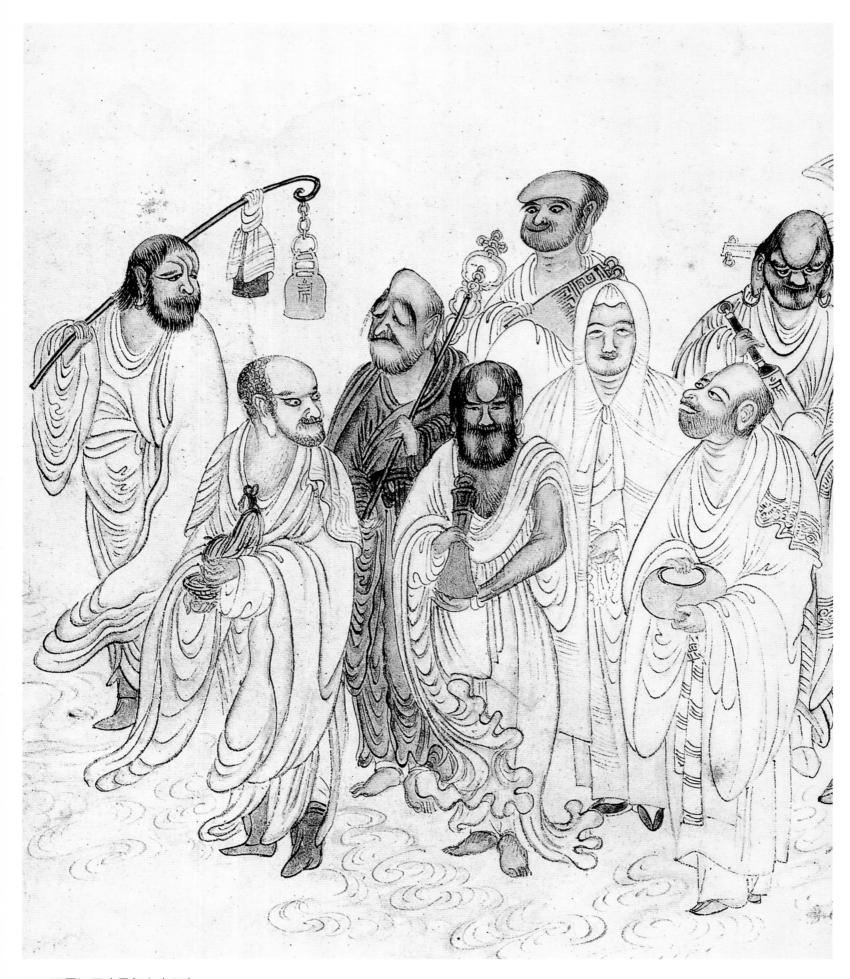

⊙ 五百罗汉图（局部六十五）

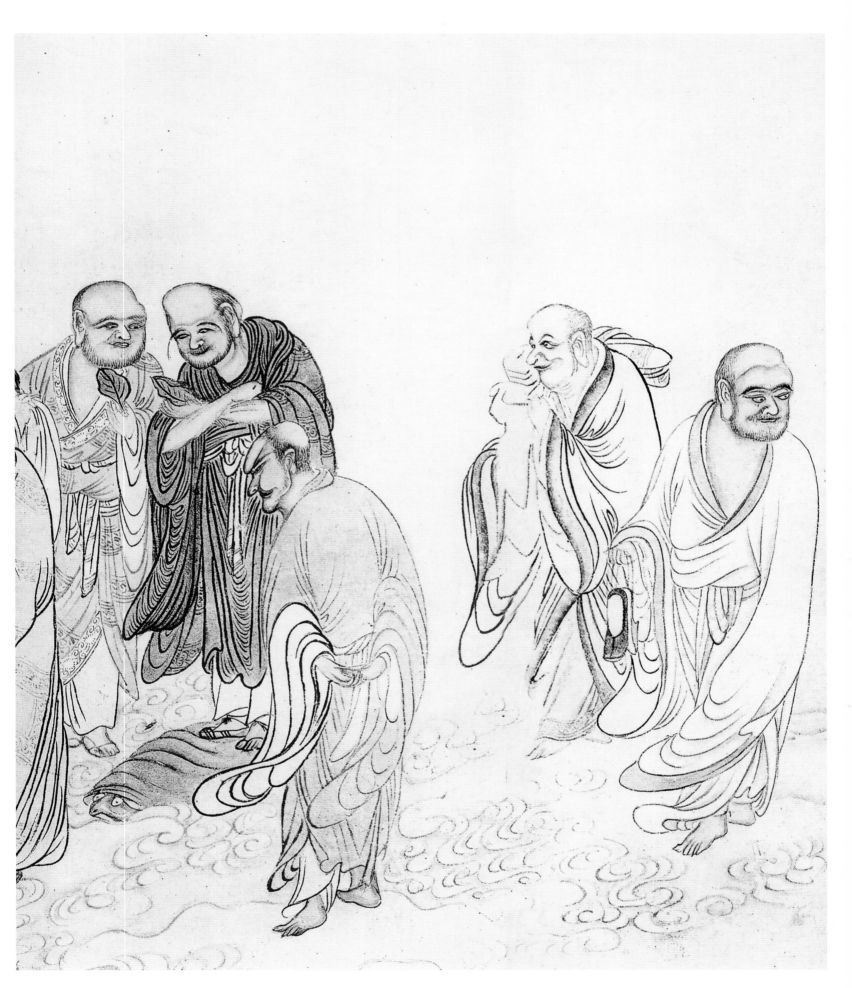

⊙ 五百罗汉图（局部六十六）

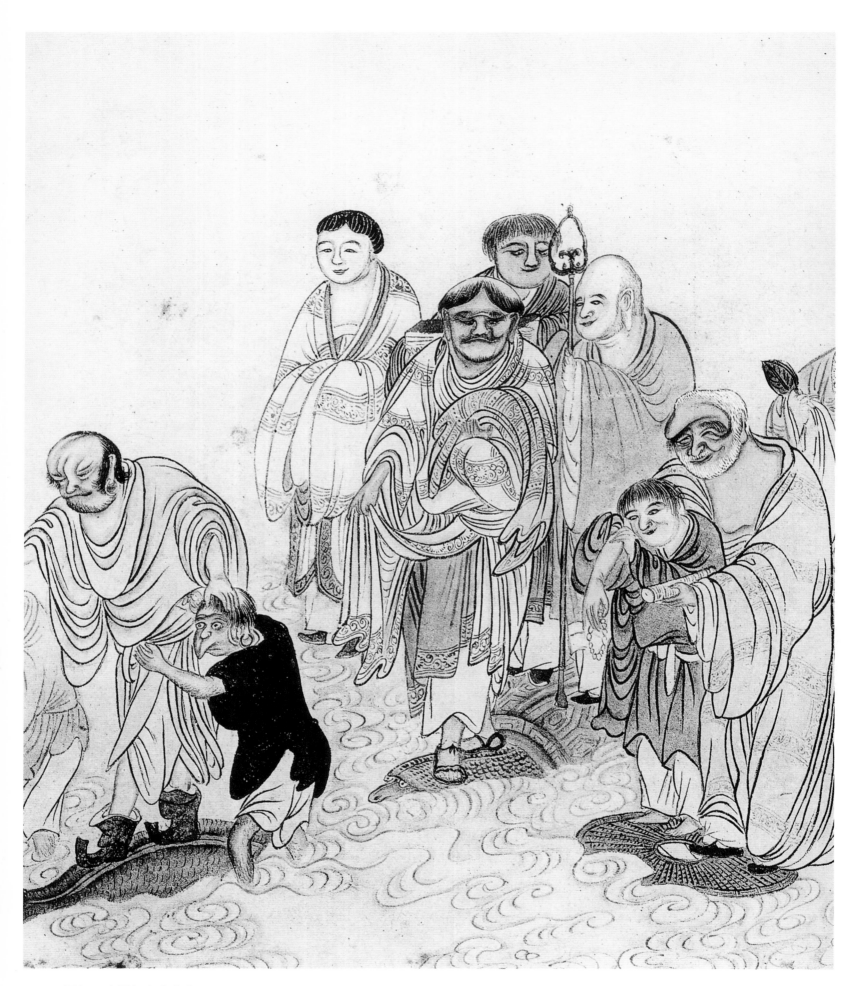

⊙ 五百罗汉图（局部六十七）

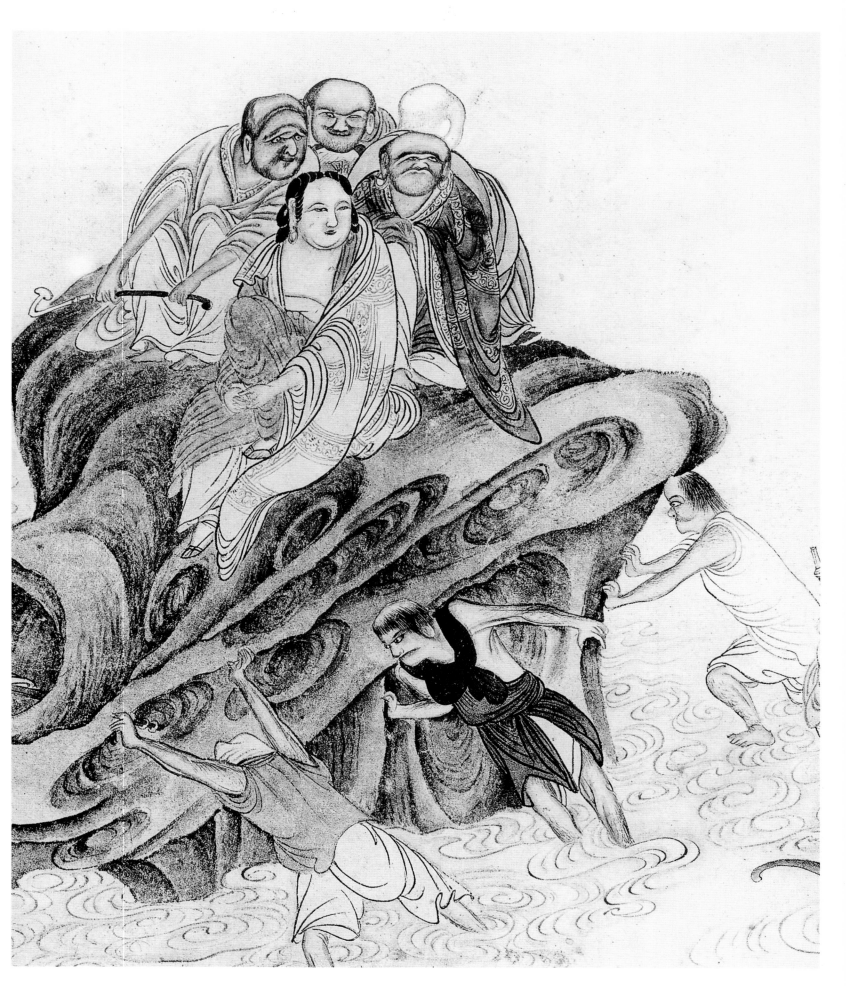

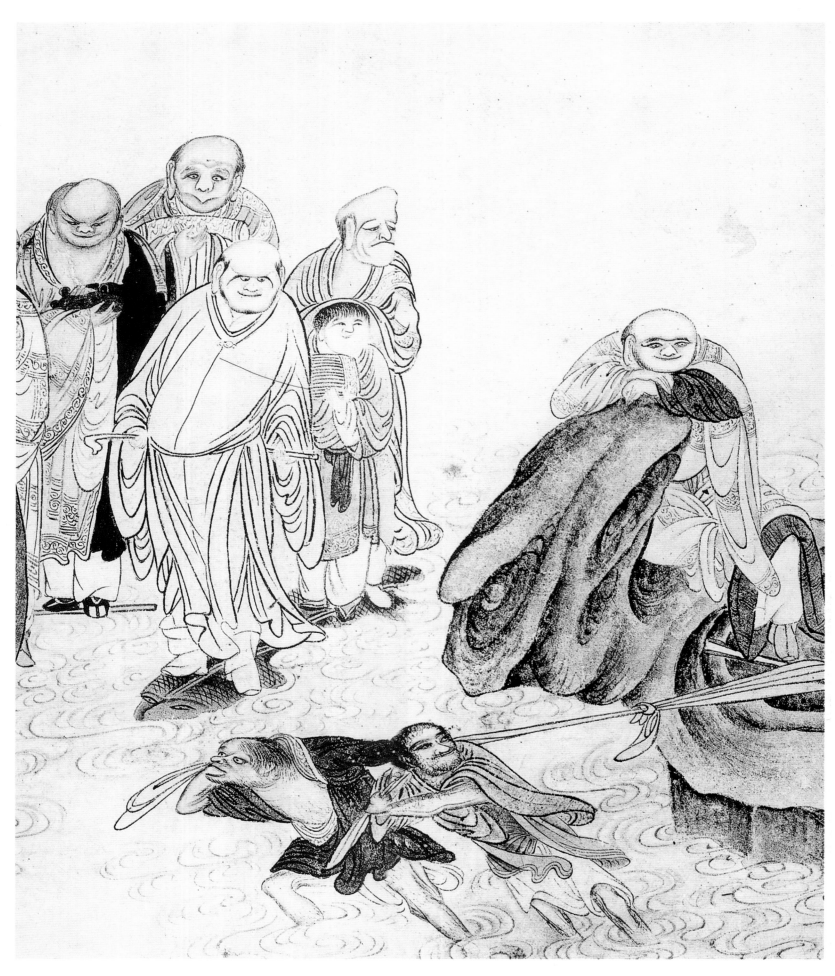

⊙ 五百罗汉图（局部六十九）

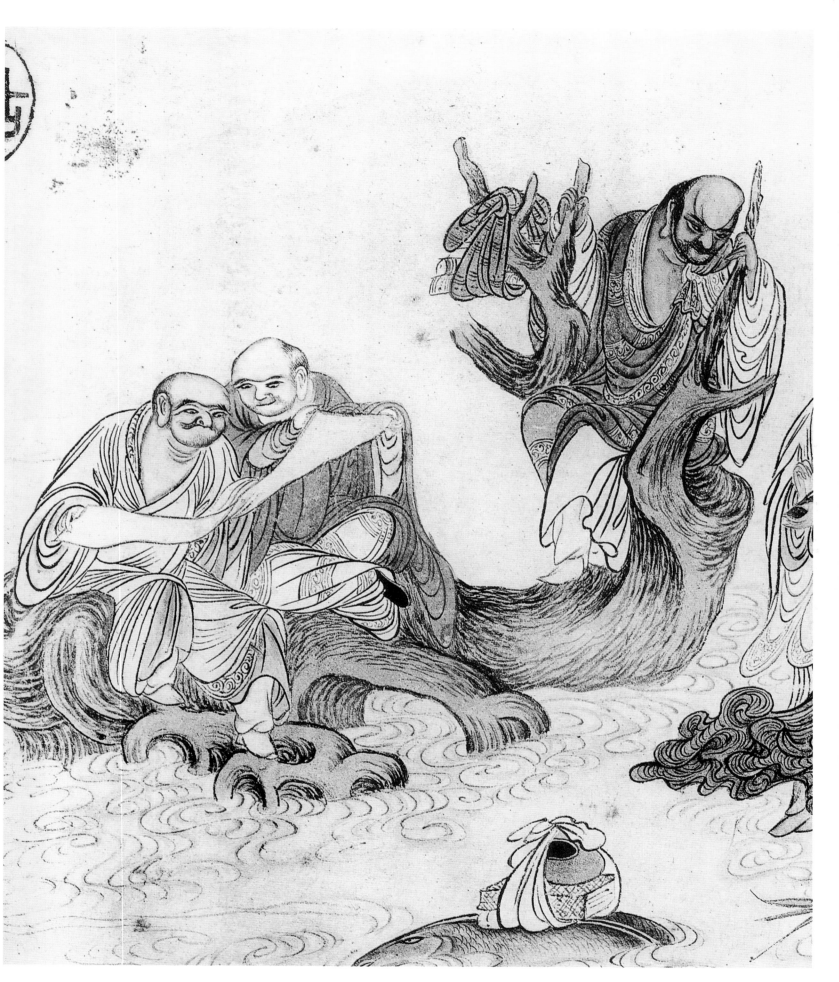

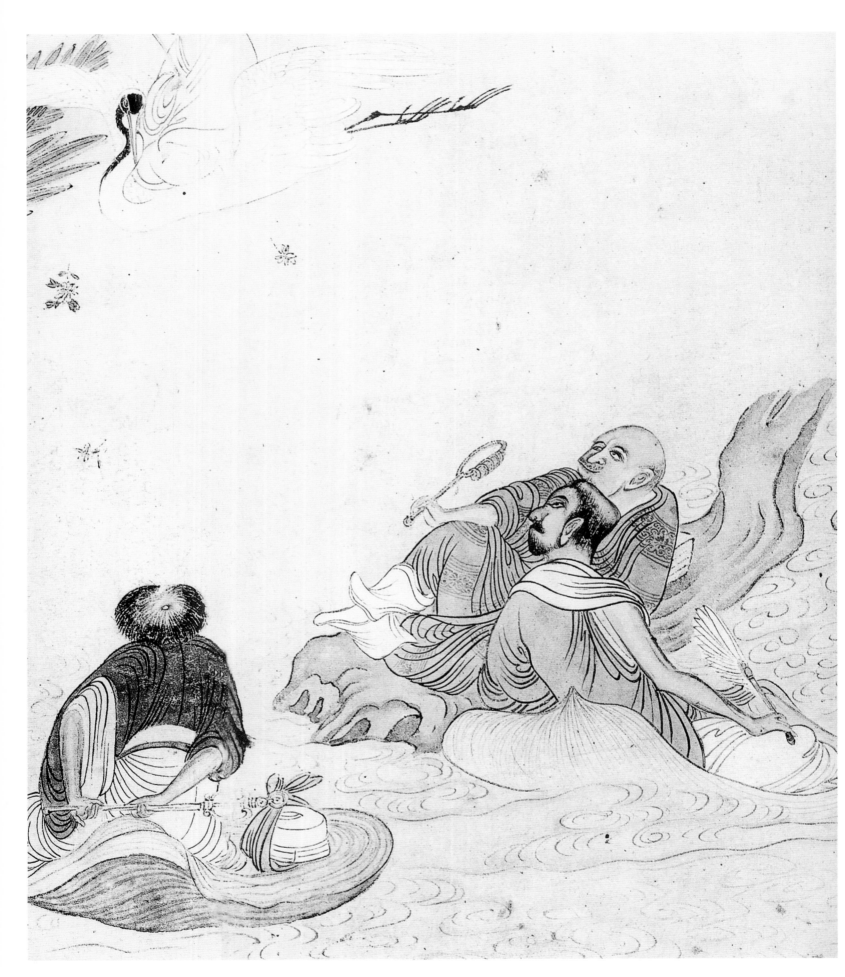

⊙ 五百罗汉图（局部七十一）

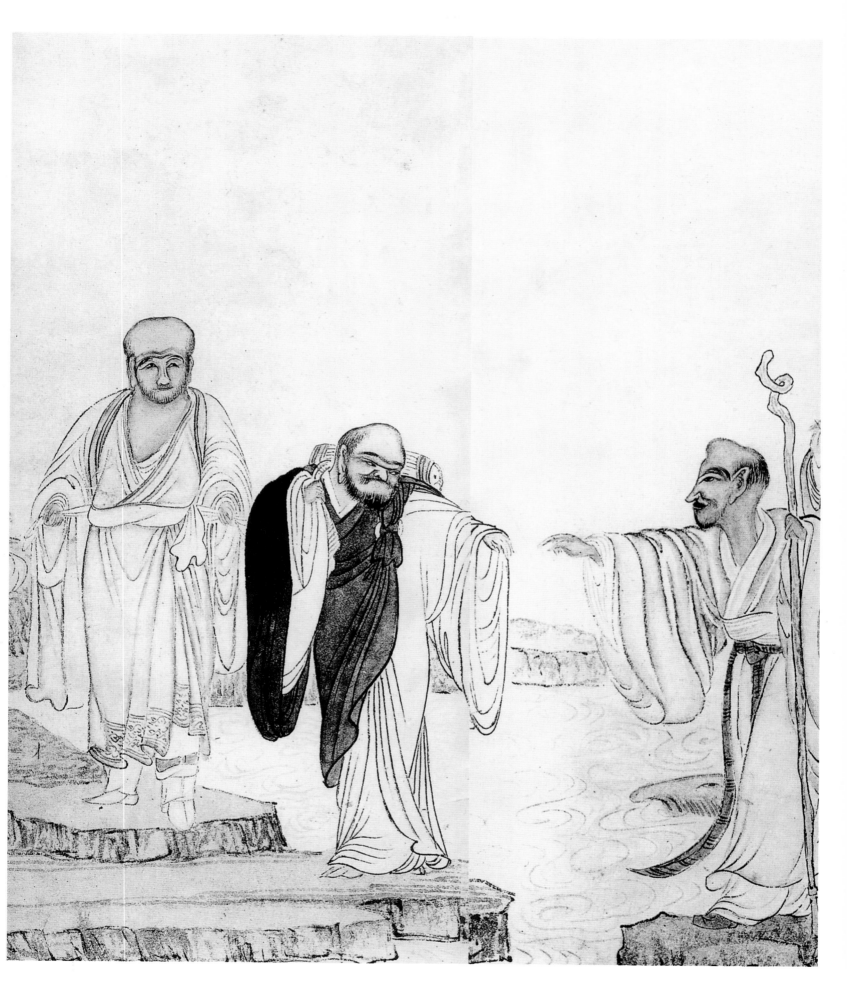

○ 五百罗汉图（局部七十二）

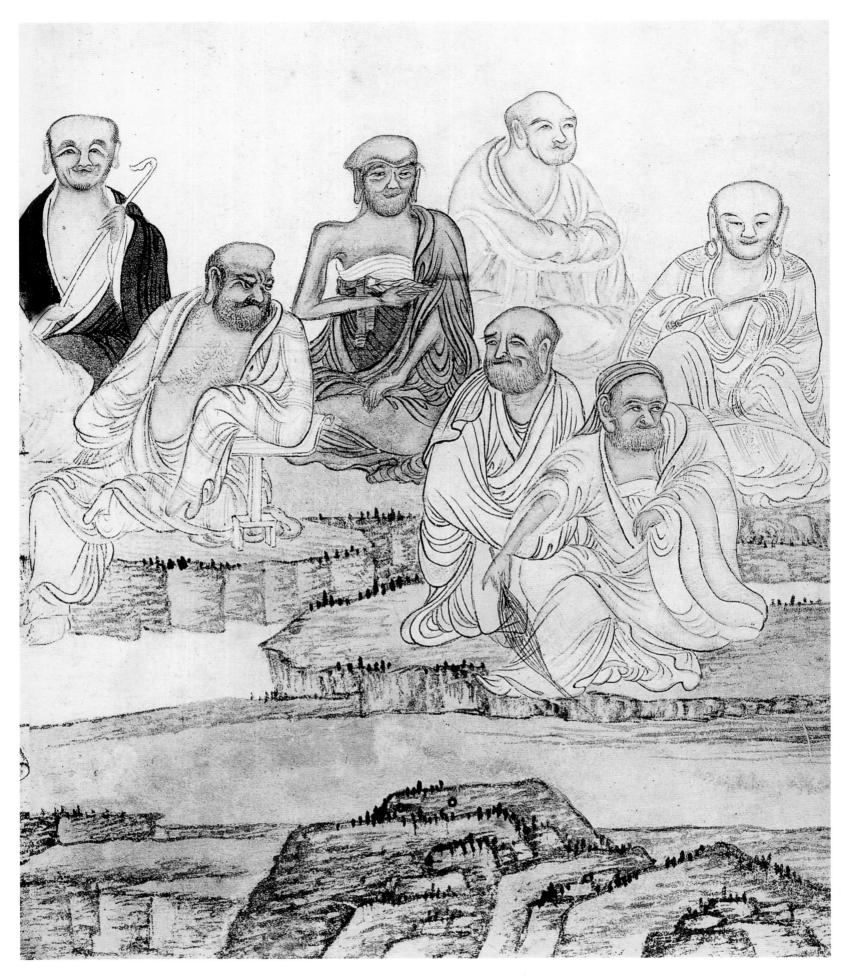

⊙ 五百罗汉图（局部七十三）

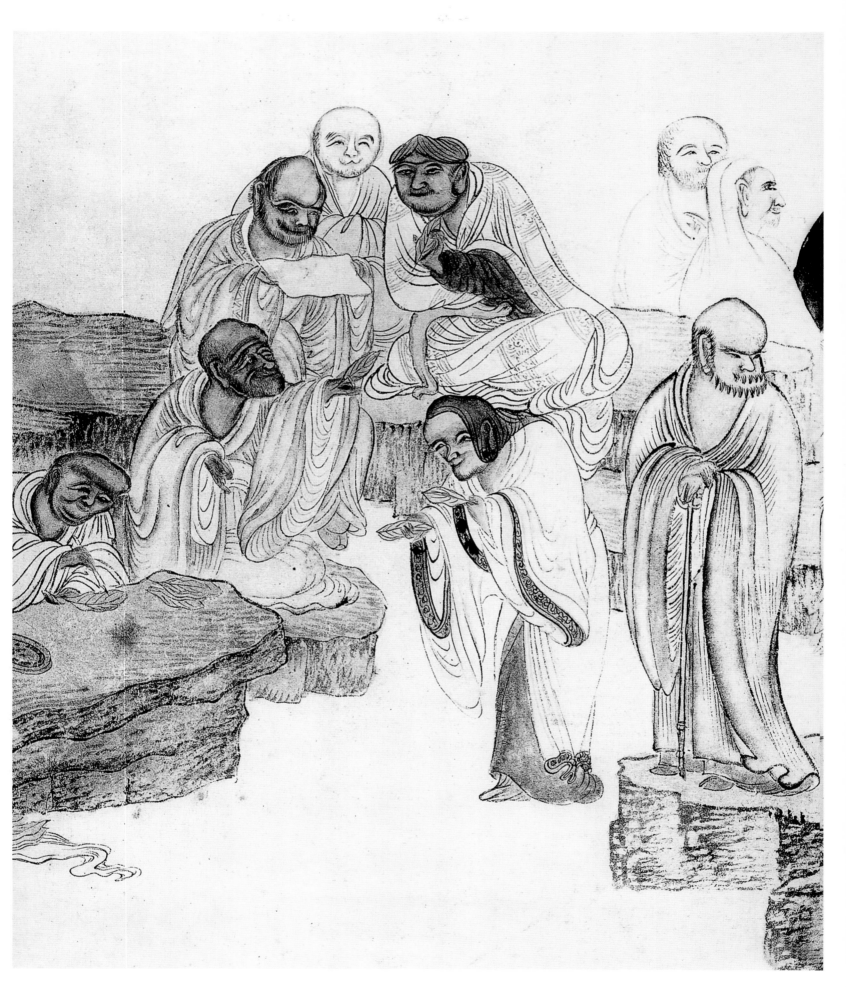

⊙ 五百罗汉图（局部七十四）

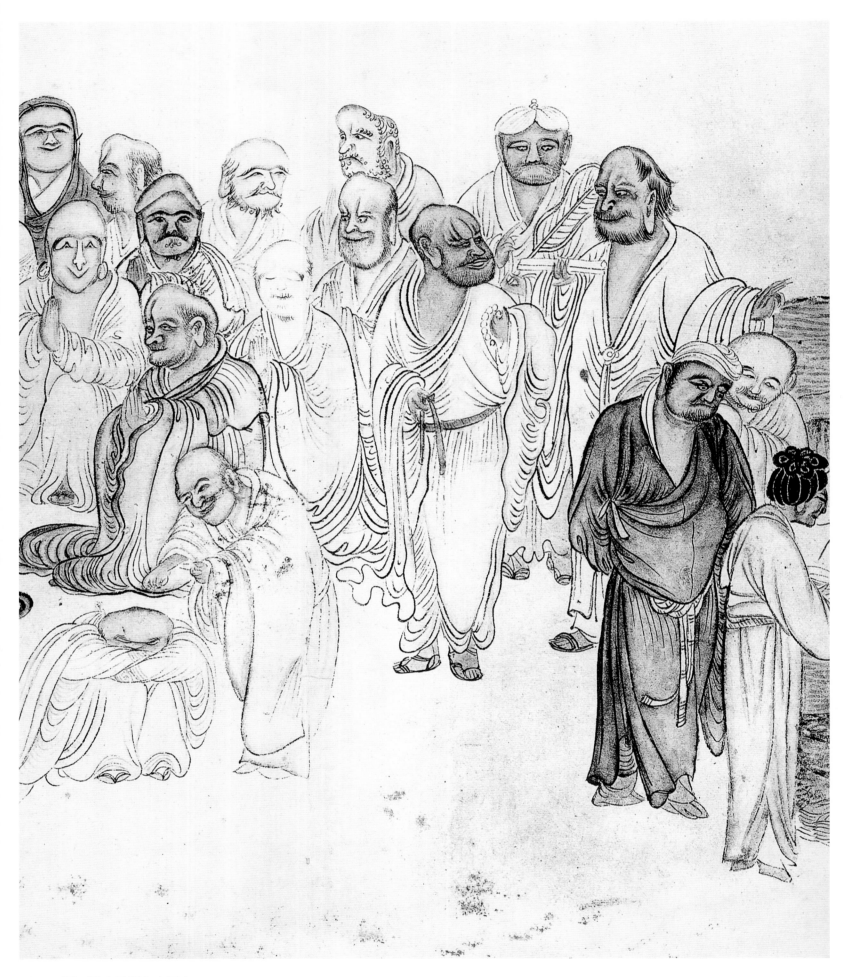

⊙ 五百罗汉图（局部七十五）

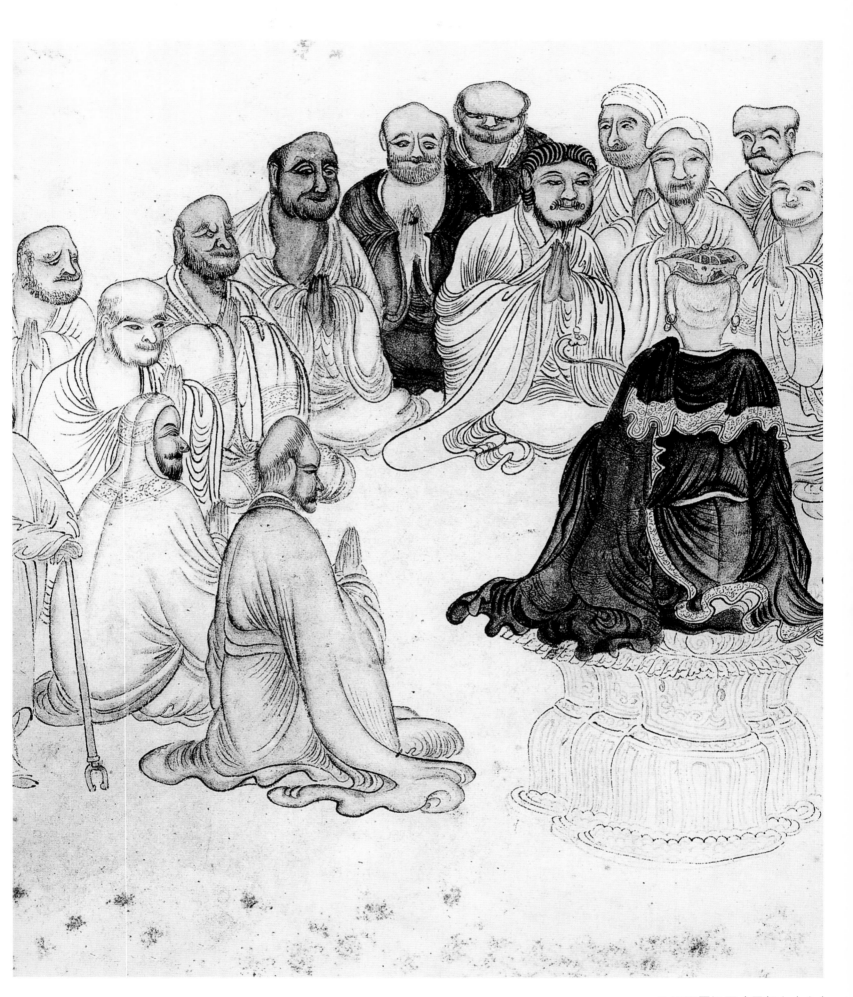

○ 五百罗汉图（局部七十六）

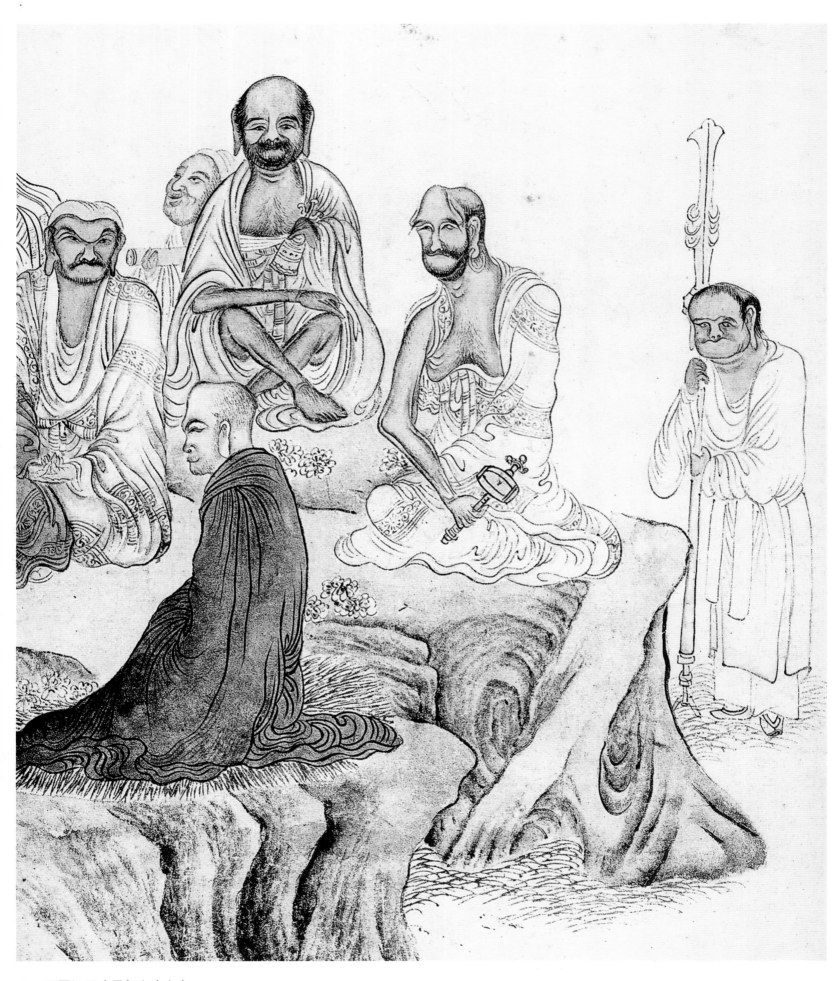

⊙ 五百罗汉图（局部七十七）

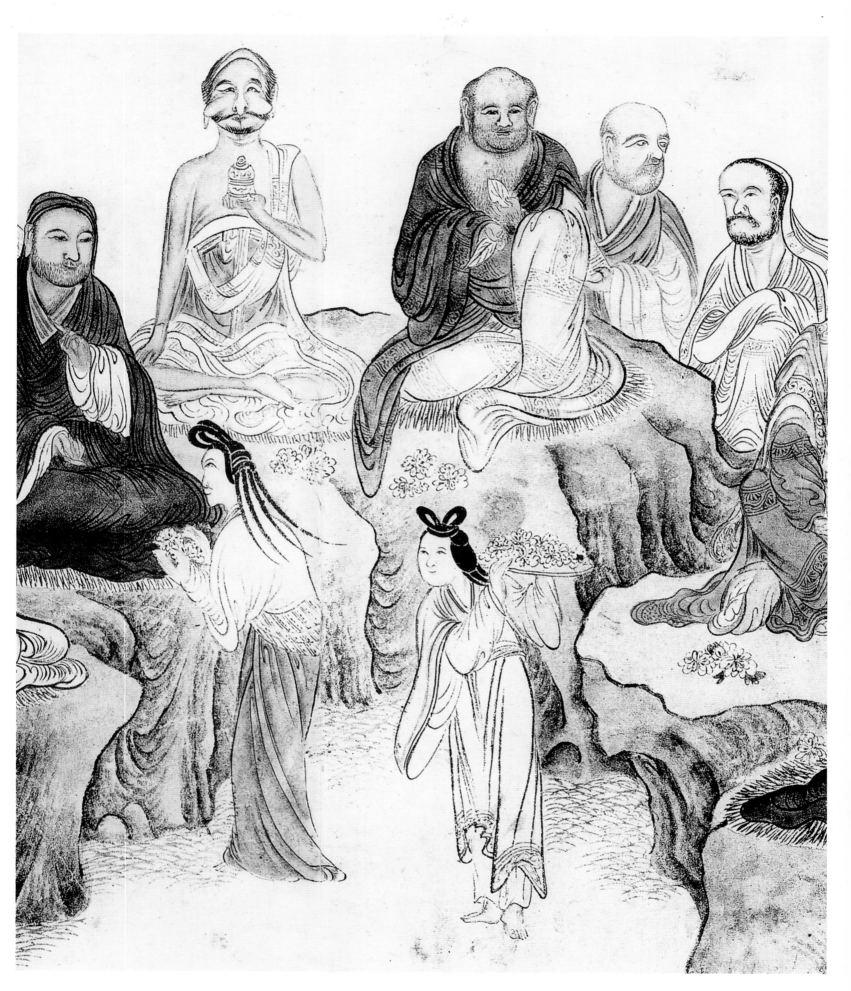

◉ 五百罗汉图（局部七十八）

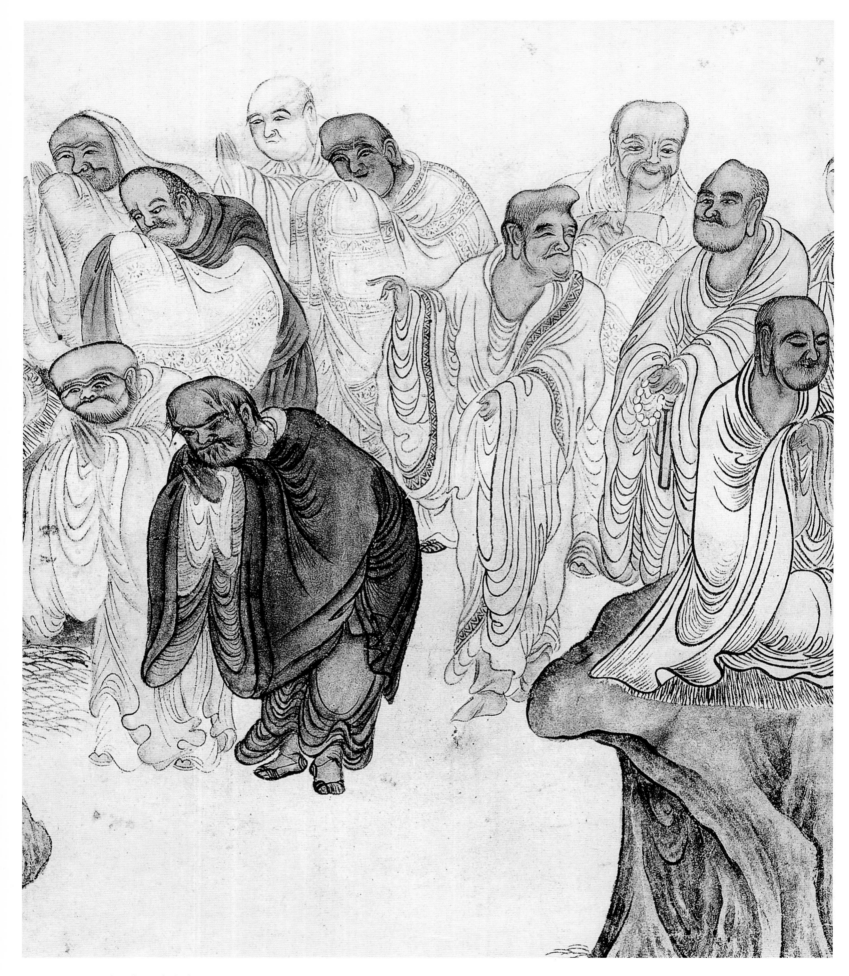

⊙ 五百罗汉图（局部七十九）

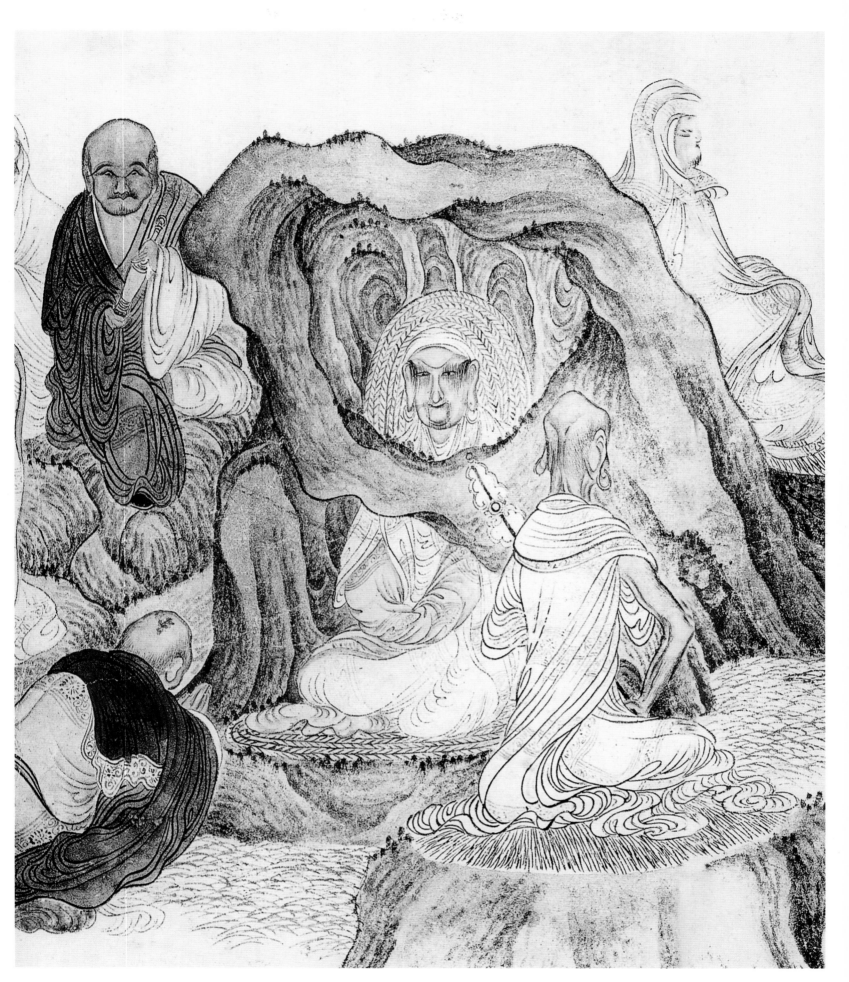

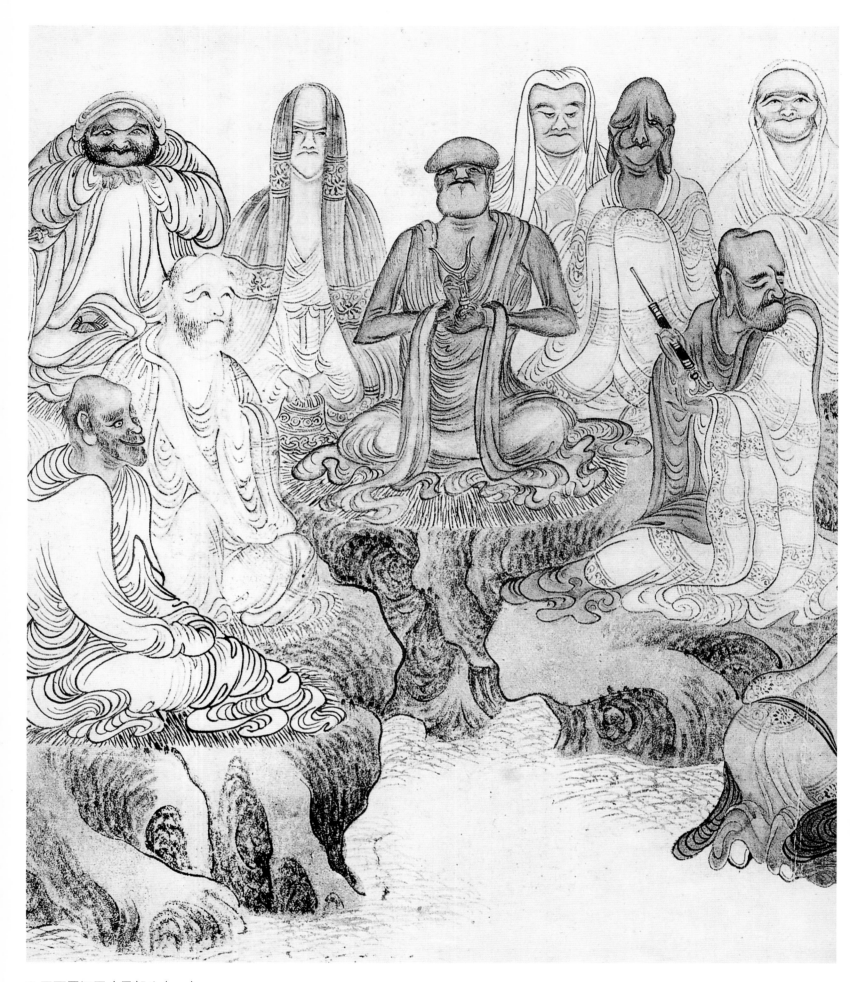

⊙ 五百罗汉图（局部八十一）

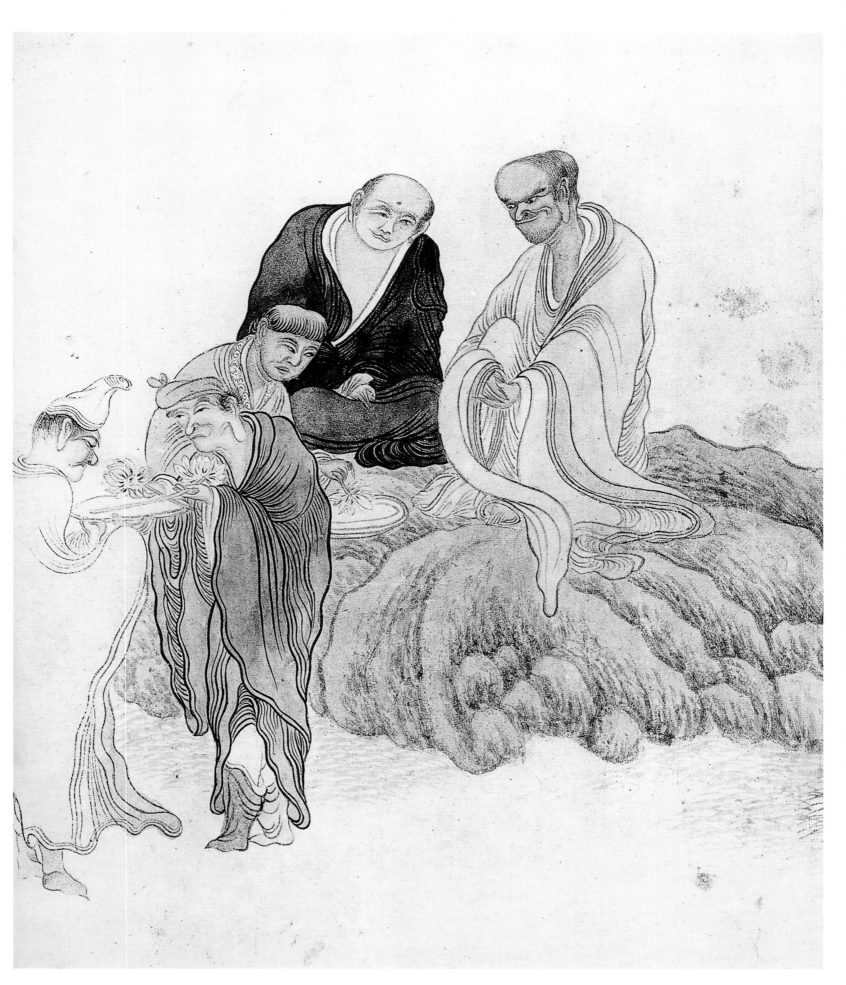

○ 五百罗汉图（局部八十二）

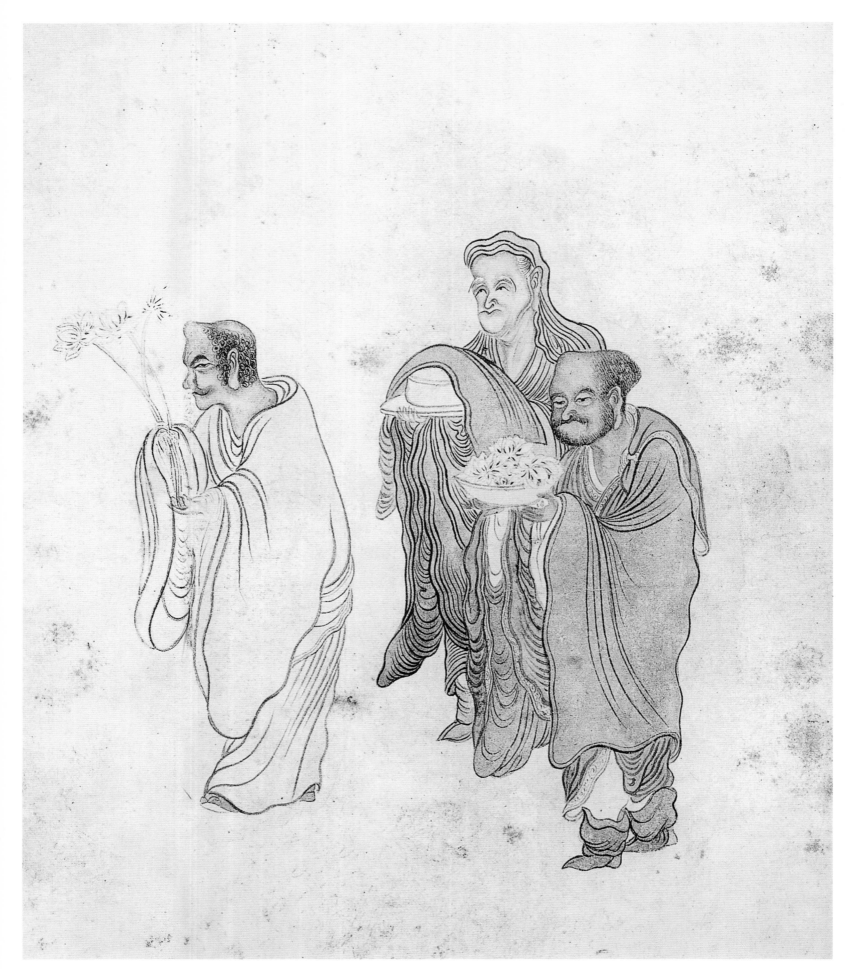

⊙ 五百罗汉图（局部八十三）

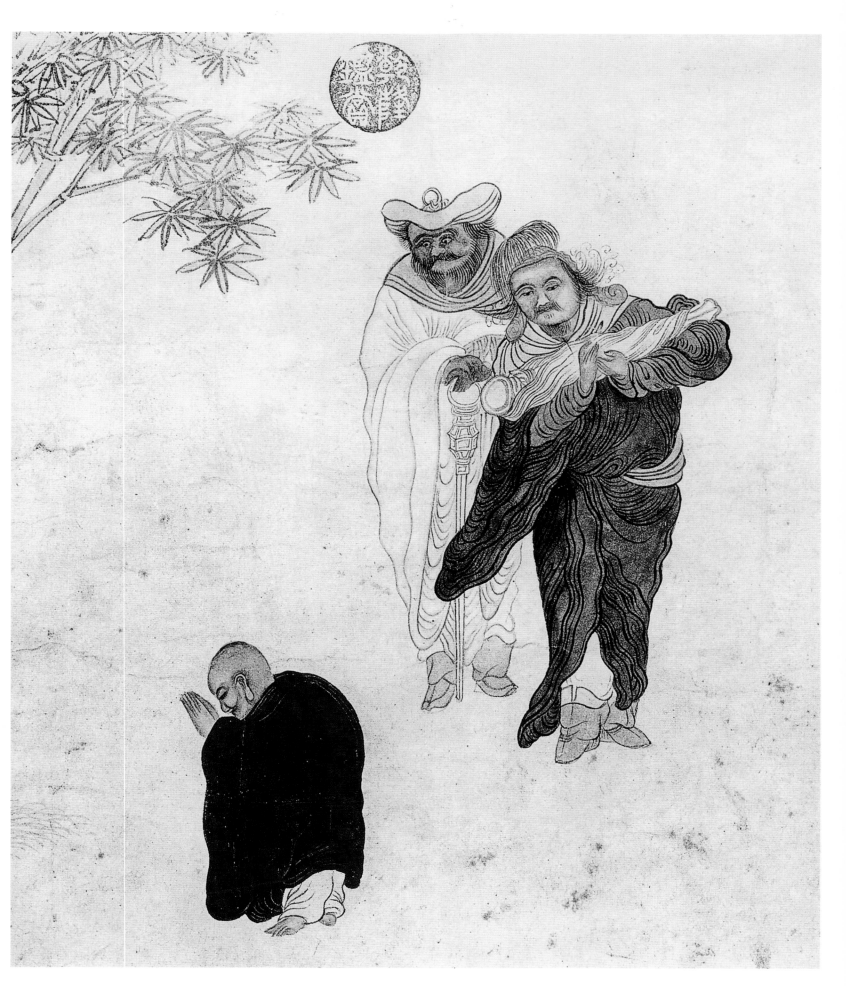

⊙ 五百罗汉图（局部八十四）

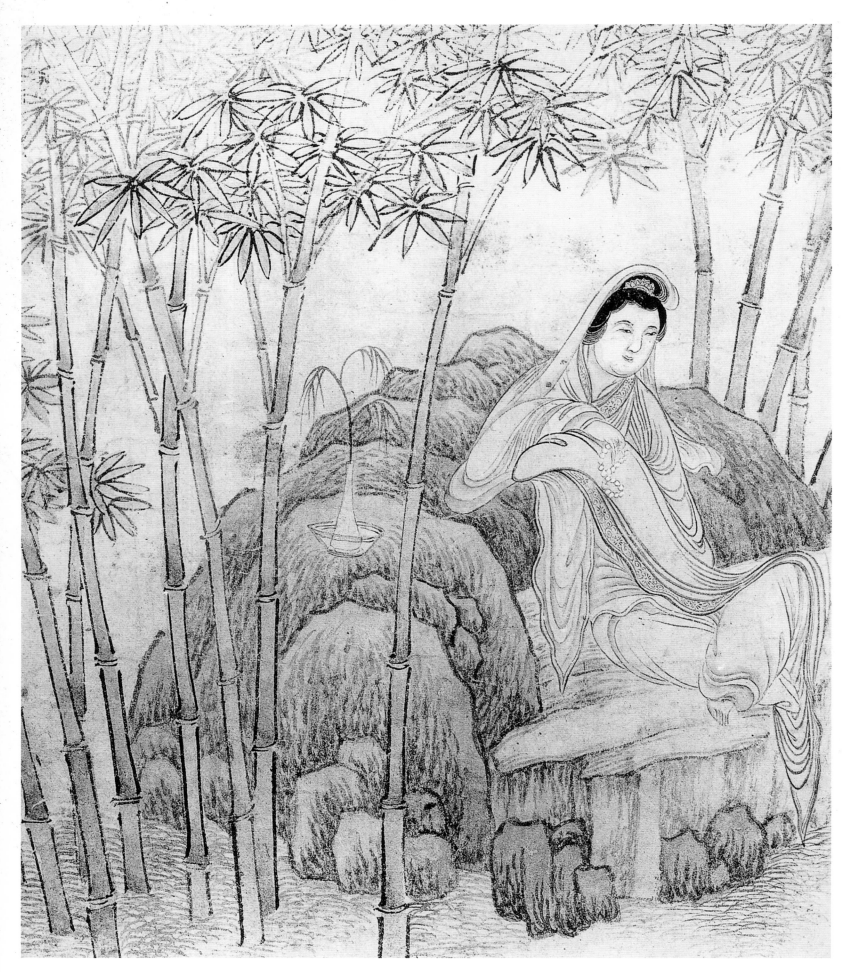

⊙ 五百罗汉图（局部八十五）